FÉLIX RÉGAMEY

LE DESSIN

ET SON ENSEIGNEMENT

DANS LES

ÉCOLES DE TOKIO

ATELIER FÉLIX-RÉGAMEY
HOTEL DES SOCIÉTÉS-SAVANTES
28, rue Serpente
PARIS

LE DESSIN

ET SON ENSEIGNEMENT

DANS LES

ÉCOLES DE TOKIO

ATELIER FÉLIX-RÉGAMEY

HOTEL DES SOCIÉTÉS SAVANTES

28, rue Serpente

PARIS

LETTRE-PRÉFACE

à Monsieur le Ministre de l'Instruction Publique et des Beaux-Arts

Paris, le 26 août 1899.

Monsieur le Ministre,

J'ai l'honneur de remettre entre vos mains le rapport rendant compte de la mission dont vous avez bien voulu me charger le 15 novembre dernier : Enquête sur l'**Enseignement des Beaux-Arts au Japon**, et les résultats obtenus dans les Écoles japonaises par l'application de nos méthodes.

Mes fonctions actuelles d'Inspecteur de l'Enseignement du Dessin à Paris — où, de 1868 à 1870 j'ai professé à l'École des Arts décoratifs et à l'École spéciale d'Architecture, — mes missions antérieures : au Japon, en Chine, dans l'Inde (avec M. Émile Guimet) et en Amérique ; mes travaux sur le Japon et son art, dont je n'ai cessé de m'occuper depuis plus de trente ans, me désignaient pour la tâche que je viens d'accomplir.

Je n'ai rien négligé pour bien répondre à cette marque de confiance, et j'espère que les quelques notions contenues dans mon travail, en dehors de leur intérêt particulier, ne seront pas inutiles à notre propre développement.

En raison des instructions dont j'étais porteur, M. Harmand, notre Ministre à Tokio, voulut bien, dès mon arrivée dans cette ville, m'accréditer auprès de l'amiral Comte Kabayama, Ministre de l'Instruction publique, dont je ne saurais louer trop hautement l'accueil excellent. Il me donna pour interprète et pour guide un de ses secrétaires. J'ajoute que presque partout, en dehors de nos compatriotes attachés aux écoles comme professeurs de français, j'ai rencontré des maîtres japonais avec qui j'ai pu m'entendre soit en français, soit en anglais.

Dans le court espace de temps dont je disposais — janvier, février, mars 1899 — j'ai pu visiter les Écoles de la capitale de l'Empire où mes investigations ont porté sur les principaux établissements correspondants à des types qui se retrouvent, plus ou moins développés en raison des ressources budgétaires et des besoins locaux, dans les autres villes du Japon.

(1) Rapport sur l'Enseignement du Dessin aux États-Unis. (Médaille de la Société pour l'Instruction élémentaire.)

Voici la liste de ces établissements :

 I. Université Impériale.
 II. École Normale supérieure (garçons).
 III. École Normale supérieure (filles).
 IV. Lycée de Tokio.
 V. École des Nobles (garçons).
 VI. École des Nobles (filles).
 VII. École des Arts et Métiers.
 VIII. École Commerciale supérieure.
 IX. École Municipale supérieure (garçons).
 X. École Municipale supérieure (filles).
 XI. École des sourds-muets et des aveugles.
 XII. École Impériale des Beaux-Arts.
 XIII. École libre des Beaux-Arts.

J'ai visité successivement et à plusieurs reprises ces diverses écoles et partout j'ai rencontré l'accueil le plus empressé : directeurs, directrices et professeurs des deux sexes ont rivalisé d'attentions, répondant avec la plus parfaite complaisance à mes questions et me fournissant toutes les pièces probantes de nature à m'éclairer : modèles, travaux divers, etc., quelques-uns de ces documents précieux, joints aux nombreux dessins et croquis que j'ai exécutés d'après nature, figureront dans la publication pour laquelle, Monsieur le Ministre, je fais dès à présent appel à toute votre sollicitude.

Comme conclusion à mon étude, j'ai joint quelques commentaires sur les conditions actuelles de la production artistique japonaise. Certes, le trouble jeté dans les esprits par l'introduction de nos façons européennes de concevoir et de rendre la nature n'est pas tel qu'il puisse donner raison aux observateurs superficiels qui prétendent que l'art japonais décontenancé est en voie d'irrémédiable décadence. J'essaie de démontrer qu'une telle assertion est erronée.

Qu'il me soit permis, Monsieur le Ministre, en terminant, de recommander à votre haute bienveillance un bon et fidèle serviteur de notre pays, M. Sugita, interprète de la Légation de France à Tokio, où il rend de si grands services depuis de longues années et dont le concours éclairé m'a été d'un très grand secours. Je demande pour M. Sugita les palmes académiques.

Veuillez agréer, Monsieur le Ministre, les assurances de mon profond respect et de mon dévouement.

 Félix RÉGAMEY.

LE DESSIN

ET SON ENSEIGNEMENT

DANS LES

ÉCOLES DE TOKIO

Dans son ensemble, l'instruction publique au Japon, telle qu'elle y est maintenant organisée, se rapproche beaucoup de la nôtre. Chaque jour, d'ailleurs, elle se raffine grâce à des modifications qui, en se multipliant, non sans se contredire parfois un peu, ont pu amener le sourire sur les lèvres de certains censeurs dédaigneux.

Il n'y a pas, en réalité, fort longtemps que les Japonais marchent ainsi dans la voie du progrès tel qu'on l'entend chez nous. Leur dessein actuel est de s'assimiler à la fois, sans reculer devant les difficultés d'une semblable entreprise, tout ce qui se fait de bien ailleurs. Le dernier article de la courte et solennelle déclaration impériale qui préluda, il y a une trentaine d'années, à l'établissement du régime parlementaire actuel, est ainsi conçu : « Nous tirerons toute la quintessence des idées du monde entier, pour accroître la prospérité de l'Empire (1) ».

D'une récente statistique fournie par M. Izawa, il ressort que, sur 9.758.276 enfants ayant atteint l'âge scolaire, 5.480.877 seulement étaient à la fin de l'année 1896 inscrits sur les registres des écoles primaires. Du chiffre des défaillants étaient à déduire cependant 47.161 se décomposant ainsi qu'il suit : 11.158 élèves fréquentant des écoles du même degré, fondées par des étrangers, qui dirigent : 66 écoles moyennes comptant 4.481 élèves ; 19 écoles théologiques comptant 276 élèves ; 816 écoles diverses comptant 31.246 élèves.

Il ne faut pas oublier qu'un trait dominant du caractère japonais est l'extrême tolérance. Le nombre des établissements d'éducation laissés en des mains étrangères et leur caractère le plus souvent confessionnel suffisent à le prouver. D'ailleurs, l'État se désintéresse complètement des choses religieuses ; il professe une morale qui ne s'inspire pas plus de la doctrine de Confucius que des préceptes bouddhiques ; le seul livre sacré du Japon est son histoire nationale, et les leçons qu'on en tire sont soumises à un contrôle sévère que souligne ce passage extrait d'un rapport officiel récent, traitant des leçons de morale civique données à l'école :

« Les leçons de morale peuvent être comparées aux nerfs qui font circuler la vie dans tout le corps, et, par conséquent, doivent être traitées d'une façon toute spéciale.

(1) Professeurs enseignant dans les écoles japonaises : Américains, 26 ; Anglais, 60 ; Français, 52, dont 23 femmes ; Allemands, 13. La Russie, la Suisse, la Belgique, l'Italie, la Chine et la Corée entrent dans le total pour 13 seulement.

» Lesdites leçons devront donc être données en toute sincérité et à leur place, et pour cela on devra tenir soigneusement compte de l'âge et du sexe des élèves, des us et coutumes propres à chaque cité ou district rural, ainsi que du degré d'aisance et de développement moral de ces centres.

» En même temps, une rigoureuse observation sera faite des traits de caractère de chaque élève. Ainsi l'instruction morale vaudra ce que vaudront les maîtres, dont l'intervention directe ne saurait être remplacée par quelques heures de lecture dans des livres destinés surtout à fournir aux maîtres les éléments de leurs leçons, qui en somme devront s'accorder avec les circonstances locales.

» L'exemple des grands hommes anciens et modernes fourni par les livres peut être un stimulant, mais comme le plus souvent les actions de ces personnages ont été inspirées par quelque occasion extraordinaire, elles ne peuvent servir, si admirables qu'elles soient au point de vue historique, de bases absolues à un corps de doctrines ; de là découle que le maître devra dans son enseignement s'en tenir aux généralités et se garder soigneusement de toute tendance extrême. »

C'est à cette disposition d'esprit à la fois libérale et prudente qu'on doit l'introduction de nos procédés d'enseignement du dessin dans les écoles japonaises. Sans être très brillants, les résultats obtenus jusqu'ici sont assez intéressants pour être notés, et il est permis d'espérer que, dans un avenir prochain, ils seront de nature à nous éclairer sur plus d'un point de méthode que nous n'avons pas encore réussi à fixer définitivement.

Généralement, dans l'emploi du temps il n'est guère réservé plus de deux heures au dessin par semaine, mais il faut compter que, dès les premiers jours, l'étude des caractères de l'écriture, aux combinaisons de formes si variées, tracés au pinceau à main levée, exerce l'œil et assouplit la main de l'élève mieux que ne saurait le faire la copie prématurée d'un plâtre, exercice qui trop souvent chez les enfants de nos écoles, trop jeunes et insuffisamment préparés, produit l'hébétude et le découragement. Mais si nous sommes venus au Japon, c'est pour voir ce qui s'y fait, et non pour nous critiquer nous-mêmes.

Les chapitres qui composent cette étude rapide — que l'auteur s'est attaché à rendre pittoresque, pour en faciliter la lecture — sont autant de tableaux pris sur le vif, qui vaudront mieux peut-être, pour rendre compte de l'esprit général des choses et de leur aspect, que des colonnes de chiffres extraits des tableaux statistiques que tout le monde peut consulter. Il y est traité de l'enseignement tel qu'il est donné dans les établissements non spéciaux au dessin, à l'École Impériale des Beaux-Arts, dont la fondation remonte à 1887, et à celle plus récente que des dissidents, en vue de réagir contre des tendances trop occidentales à leur gré, ont voulu opposer à l'enseignement officiel.

Université Impériale.

En l'absence du Recteur, je suis reçu par un Secrétaire, M. Maruyama, qui s'adjoint pour la commodité de la conversation le surveillant général, M. Kiohu Nakamoura, qui parle assez bien le français.

Je constate que les cours de dessin sont amplement pourvus de modèles plâtres européens; les résultats obtenus par le moyen de ces modèles sont dépourvus d'intérêt.

Il n'en est pas de même de la section d'architecture, très développée, où les élèves se livrent à des travaux très sérieux et très avancés. A première vue ils sembleraient mieux placés à l'École des Beaux-Arts.

On doit à M. Tatsuno, qui dirige excellemment cette section de l'Université, la publication d'une monographie du temple Horyoudji de Nara, à laquelle est joint un superbe atlas in-folio, dont les planches imprimées en noir, en chromolithographie et en phototypie, forment un ensemble des plus complets et des plus rares.

L'Université renferme de nombreuses collections. L'art industriel y est représenté par des objets de fabrication japonaise parmi lesquels sont à citer en première ligne les produits de la fameuse manufacture de Kioto, étoffes brochées dénommées *nishiki*, et imprimées : *yuzenzome*.

Le Musée anthropologique, joint à l'établissement, mérite une mention spéciale. Formose, la nouvelle conquête du Japon, lui a déjà fourni son contingent d'objets curieux.

Le Hokkaido, la partie la plus septentrionale de l'empire, ne pouvait non plus

manquer de s'y trouver amplement représenté. Cette région est habitée par les Aïnos, dont la sauvagerie singulièrement persistante se manifeste de la plus bizarre façon : ils sont doués d'un système pileux très abondant et broussailleux, qu'ils ne songent nullement à atténuer, et leurs femmes, pour se faire mieux venir sans doute, ont au-dessus des lèvres une jolie paire de moustaches tatouées (I) dont les pointes se recourbent en accroche-cœur sur les joues.

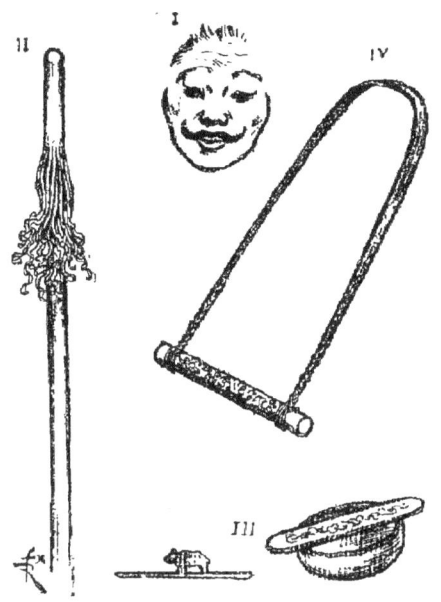

Hommes et femmes professent pour l'ours un culte dont la ferveur superstitieuse tient lieu de tout autre idéal religieux. Les crânes de ces plantigrades entourent les huttes à côté de longues perches (II) dressées, dont la partie supérieure est tailladée en menues lamelles frisottantes. Le musée en possède quelques échantillons. On y voit aussi ces palettes de bois (III) dont usent les Aïnos pour écarter leurs énormes moustaches de l'écuelle qui contient leur breuvage. Ces objets sont enjolivés d'ornements entaillés assez délicats et parfois « leur seigneur l'Ours » y est représenté en ronde bosse.

La sculpture sur bois rudimentaire est la seule manifestation d'art qui puisse leur être comptée. On en trouve la trace sur ces bâtons qui servent de perchoir aux tout petits Aïnos (IV) et qui, placés horizontalement sur les reins de la mère, sont reliés à son front par une lanière de cuir fixée à leurs deux extrémités. Il résulte de cet assemblage une manière de siège, dont l'enfant s'arrange comme il peut, un trapèze qui semble lui réserver un bel avenir de gymnasiarque.

Le savant conservateur de cette collection, M. Tsouboï, me montre encore de nombreux échantillons de poteries préhistoriques, des pointes de flèches, une hache de pierre éclatée, recueillis au Japon et remontant à trois mille ans.

II

École Normale (garçons).

Un domestique (béto), qui a ajouté une casquette de livrée à son costume national,
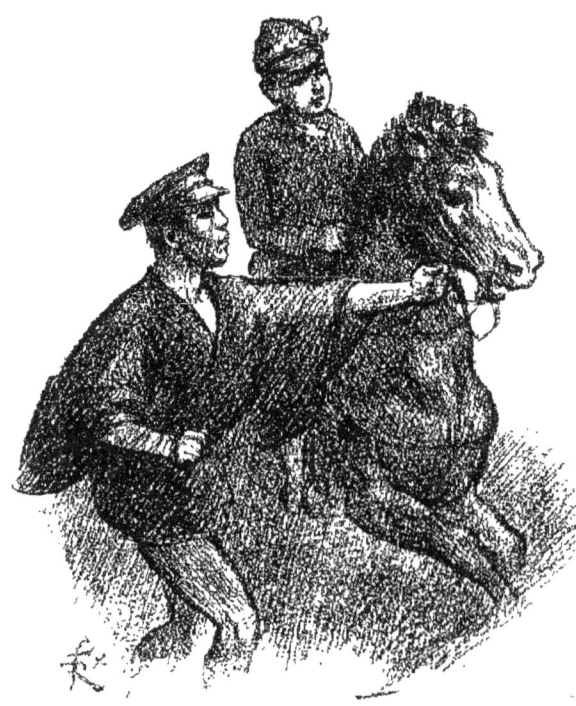
conduit à l'école son jeune maître monté sur un poney. Ce fait, bien qu'exceptionnel, prouve qu'ici les élèves appartiennent pour la plupart à la haute bourgeoisie. La classe correspondant à notre cours supérieur primaire contient 48 élèves de dix à onze ans, chacun ayant sa table à pupitre articulé, dont le système me paraît un peu compliqué; nous avons eu dans nos écoles de Paris un type se rapprochant beaucoup de celui-là, auquel on a renoncé. Ici les élèves s'en montrent satisfaits.

J'examine leurs dessins exécutés au pinceau d'après des modèles d'ancien style; calqués d'abord, copiés

ensuite, en troisième lieu ils servent à faire de petites compositions qui pèchent, il faut bien l'avouer, par le manque d'originalité. Le professeur de dessin m'amène au tableau et me demande de dessiner quelque chose. Quoi ? L'idée me vient de cette fantaisie qui, en plus d'une occasion, m'a servi à faire la joie des enfants. Je prends un de ces petits et lui fais marquer cinq points à la craie sur le tableau. Il y en aura un pour représenter la tête, deux pour les mains et deux pour les pieds d'un pantin quelconque associé à un animal désigné par les élèves. Cette fois encore c'est un lion qui m'est proposé. Je dis encore, parce qu'en pareille circonstance, que ce soit en Europe ou en Amérique, et ici nous sommes en Asie, j'ai toujours vu l'esprit des enfants incliner vers le roi des animaux; exceptionnellement l'éléphant réunissait les suffrages, jamais la souris. Je me souviens d'une visite que je fis jadis à un asile

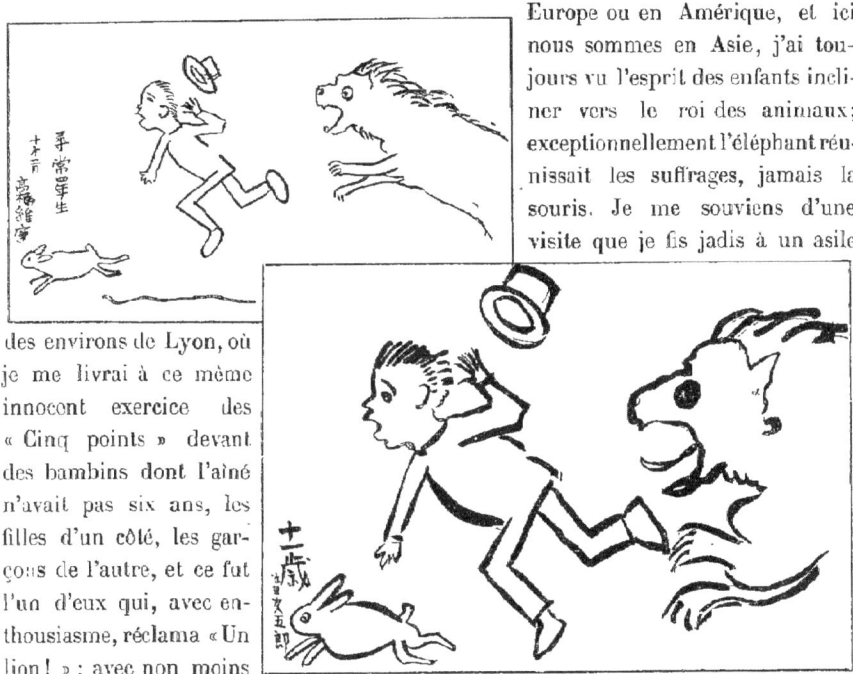

des environs de Lyon, où je me livrai à ce même innocent exercice des « Cinq points » devant des bambins dont l'aîné n'avait pas six ans, les filles d'un côté, les garçons de l'autre, et ce fut l'un d'eux qui, avec enthousiasme, réclama « Un lion ! » ; avec non moins d'énergie et de spontanéité, une mignonne petite fille ajouta d'une voix flûtée : « Qui le mange ! ». Je n'eus garde de manquer à l'injonction, indice de cette cruauté native que, plaisamment, on attribue à l'âme féminine.

Dans le dessin que j'éxécute pour mes petits Japonais le lion est seulement menaçant; le succès n'en est pas moindre pour cela, et lorsqu'en retour je demande que les élèves me donnent quelques-uns de leurs dessins, ma pensée ayant été mal interprétée, je les vois tous, avec un entrain sans pareil, saisir leur pinceau et s'efforcer de reproduire le sujet que je viens de tracer devant eux. En moins de dix minutes l'homme et la bête ont pris forme, accompagné d'un lapin, que j'avais ajouté, voyant la bonne tournure que prenait l'affaire, et pour passer le temps.

Parmi ces naïfs croquis, pas un nul, la plupart très bons ; je dirais même, si je ne craignais d'être taxé d'exagération, qu'il en était dans le nombre qu'on aurait pu préférer au modèle.

Quelles bonnes figures ils ont ces enfants, coiffés de leur casquette à soufflet en drap bleu, ornée de deux petits pompons de laine blanche, et si sages! On peut dire du petit bruit qu'ils font en classe qu'il est intelligent ; c'est de la gaieté saine que le maître ne décourage pas, puisqu'il sait qu'il suffit d'un commandement à voix très douce pour amener le silence complet. D'ailleurs, entre écoliers, jamais de ces bourrades, de ces niches plus ou moins rudes, auxquelles les nôtres ne se complaisent que trop ; de cris perçants pas davantage. Je fais part de cette observation à quelqu'un, qui me répond : « Cela tient à l'absence de nerfs, conséquence d'une alimentation végétale ». A cela, peut-être, et à autre chose aussi assurément.

Peu de chose à dire de la classe composée de plus grands garçons qui suit celle-là. On y voit des moulages pris sur des bustes sculptés en bois par des artistes japonais, d'un accent réaliste plutôt hésitant, qui font assez triste mine à côté de l'Achille grec magnifiquement casqué. Les élèves, leur papier posé à plat sur la table, copient ces modèles au crayon et au pinceau ; — sans beaucoup d'entrain — et d'instinct, un peu mécaniquement, ils reviennent avec délices au sentier fleuri de la manière ancienne, plantes, oiseaux, et paysages selon la formule.

J'assiste à la leçon de gymnastique, donnée dans un vaste hangar dont le sol est couvert de nattes. Le costume des élèves est des plus succincts : un *tokoubikou*, c'est le nom du caleçon, réduit à la plus simple expression, qui se porte au Japon, et un *kimono* de toile blanche, sorte de chemise très courte ne dépassant pas le haut des cuisses, croisé sur la poitrine et retenu par une ceinture d'étoffe dont la couleur varie, noire, marron ou rouge, par ordre de mérite.

Alignés sur un des côtés de la salle, les bras croisés, accroupis sur leurs talons les élèves attendent le signal du maître. Silence absolu, et prosternement avant d'entrer en lice. D'abord les plus forts s'exercent seuls, puis engagement général, les couples évitant fort adroitement de se heurter, comme font au bal les valseurs. Il s'agit ici d'une lutte corps à corps dénommée *jujutsu* ; c'est, me dit-on, « l'art de

vaincre », exercice dans lequel il y a plus d'adresse que de force à dépenser. Le coup

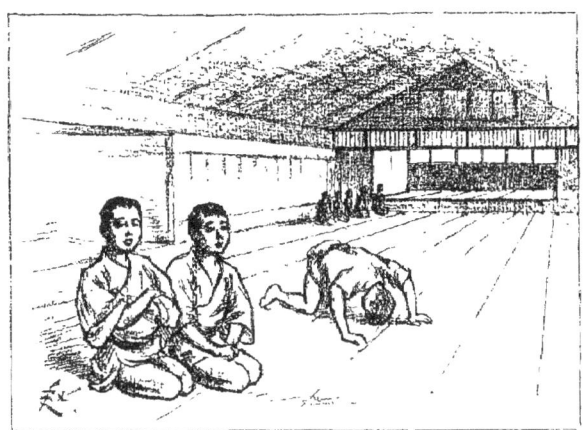

atémi y est enseigné : une violente pression sur le flanc, à un certain point, qui coupe la respiration et produit la syncope de l'adversaire.

III

École Normale (filles)

Au cours de mes pérégrinations dans les écoles de Tokio, quelqu'un m'avait donné cet avertissement : « Vous verrez que les filles montrent plus de goût pour le dessin que les garçons. » Il serait plus juste de dire ceci : Chez les filles, la moyenne est généralement assez satisfaisante ; parmi les garçons, l'écart est plus marqué comme capacité et comme application, l'uniformité moins grande ; à côté de sujets intraitables ou peu intelligents, il s'en trouve de remarquables.

Il y a là un fait d'observation que j'ai pu recueillir sous les latitudes les plus diverses, à Chicago, à Paris, aussi bien qu'à Tokio, qui, du dessin, doit pouvoir s'appliquer à tout autre genre d'étude, et se trouve confirmé en cette École Normale où toutes les catégories d'élèves sont représentées, depuis l'école enfantine jusqu'aux cours supérieurs.

L'heure d'entrer en classe n'a pas encore sonné, et c'est un spectacle très impressionnant qu'offre l'agitation aimable de tout ce petit monde attifé comme des poupées, reproductions exactes des bébés japonais qu'on vend dans nos bazars. Du haut en bas de la maison règne une douce rumeur : les couloirs sont pleins de cris joyeux, et dans les classes, dont les portes sont grandes ouvertes, une succession de tableaux charmants s'offrent au regard. Ce sont des enfants groupés autour d'une maîtresse qui feuillette un album d'images ; d'autres jouent au volant avec de légères raquettes de bois peinturlurées, ou bien font rebondir sur le plancher de petites balles recouvertes de fils de soie multicolore. Gazouillis et couleurs vives, à se croire dans une immense volière.

Au premier coup de cloche tout bruit cesse instantanément, on n'entend plus un mot, et les groupes se forment, qui vont se retrouver dans une grande salle d'où sortiront les élèves pour se rendre, deux par deux, dans leurs classes respectives.

Ce rassemblement donne lieu à une petite cérémonie curieuse et bien typique. Les petites filles sont venues s'asseoir sur des bancs adossés aux murs de la grande salle; les retardataires ont gagné leur place, non sans s'être arrêtées sur le seuil pour faire avec un grand sérieux un non moins grand salut.

A un signal donné par les accords plaqués d'un piano à queue, chacune se lève, s'incline profondément, puis se rassied. C'est maintenant un chœur enfantin de quelques mesures, puis, toujours le piano réglant la marche, les enfants se dispersent en suivant, l'une derrière l'autre, un parcours sinueux dont le tracé apparaît marqué d'une ligne blanche sur le plancher.

Chaque classe possédant un harmonium, c'est encore en musique que les élèves, gardant bien la mesure, prennent place devant leurs pupitres; et elles ne s'assiéront pas avant de s'être inclinées devant leur maîtresse, qui, après avoir quitté le clavier, a donné l'exemple en saluant avec une gravité enjouée les fillettes rangées devant elle.

Tout cela n'a pas demandé plus d'un quart d'heure, et alors seulement la classe commence.

Toutes les vingt minutes les leçons seront interrompues par une courte récréation.

Ce sont des enfants de bourgeois ou d'artisans aisés qui payent un yen (1) par mois, et voici, aligné sur des tablettes, leur petit déjeuner contenu dans des boites enveloppées de carrés d'étoffes chatoyantes qui forment autant de petits paquets adroitement noués, dont l'assemblage élégant fait penser à l'étalage d'un de nos confiseurs pendant la semaine du jour de l'an.

Les tout petits sont réunis dans une classe ouverte de neuf heures du matin à

(1) Au taux actuel, le yen, ou piastre japonaise, vaut 2 fr. 60 c.

deux heures de l'après-midi. Trois maîtresses y prodiguent leurs soins maternels à une douzaine de bébés, en présence des servantes qui les ont amenés de chez leurs

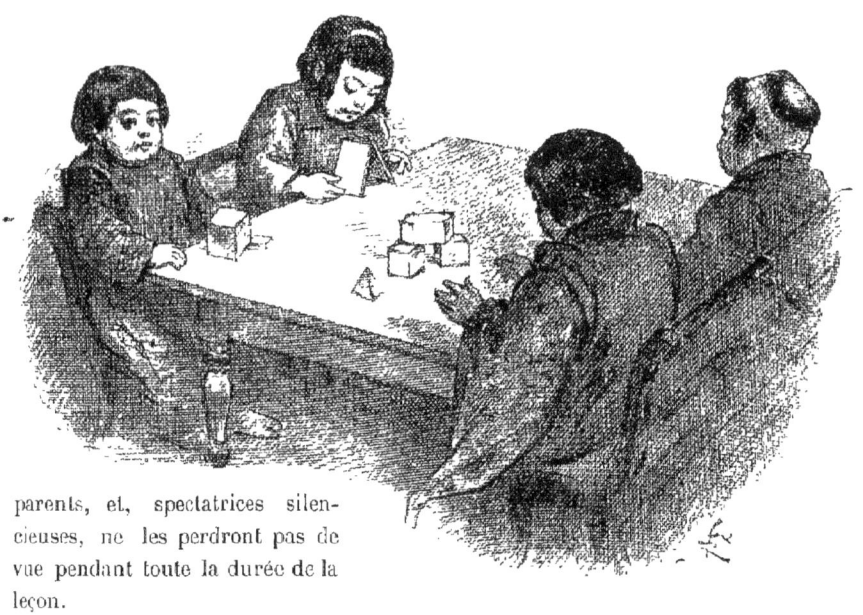

parents, et, spectatrices silencieuses, ne les perdront pas de vue pendant toute la durée de la leçon.

La somme d'informations contenue dans les doux propos tenus devant ces femmes au cœur simple n'est pas sans profit pour elles et ce qui se passe sous leurs yeux ne peut manquer de les aider dans l'accomplissement de leur devoir.

Sur des bancs à deux places les enfants sont assis autour de larges tables en bois verni où les objets à combinaisons, empruntés au matériel du Kinder Garten, leur sont distribués. Le maniement de ces objets est de nature à développer l'adresse manuelle aussi bien que l'intelligence de ces mioches, sans trop fatiguer leur petit cerveau. Ces simples exercices, qui ne diffèrent des récréations que par le but déterminé qu'ils visent, tendent à discipliner l'esprit, ils impliquent déjà une certaine notion du devoir, et lorsque l'enfant y a satisfait il s'imagine avoir bien mérité les éloges qu'on lui adresse et qu'il a bien acquis le droit de puiser dans la corbeille aux jouets celui qui plaît à sa fantaisie.

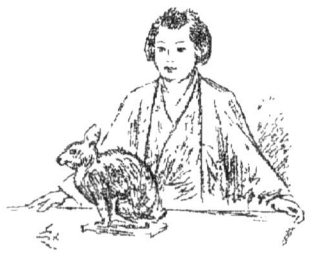

Ici nous sommes en division élémentaire, M^{lle} Hassé, élève-maîtresse, a devant elle, posé sur une table, un lièvre empaillé qui est le sujet d'une leçon de choses et donne lieu à une composition littéraire où l'inspiration de l'élève, guidée par les notions exactes fraîchement acquises, pourra se donner libre carrière.

Mais d'abord il faut répondre de vive voix aux questions posées par la maîtresse, qui s'assure ainsi que la leçon a été bien comprise. Et les petites mains se lèvent ; la fillette qui est autorisée à parler, debout, raconte sa petite histoire, non sans balbutier un peu parfois, et c'est charmant de voir la mine sérieuse et attentive de tous ces brimborions d'enfants, avec leurs coiffures et leurs robes fleuries, qui semblent plutôt prêtes à faire leur partie dans un ballet de poupées qu'à traiter une question d'histoire naturelle.

Au cours supérieur, deuxième année, j'assiste à une leçon d'écriture. Des caractères sont tracés à main levée, au pinceau, sur des feuillets très légers, nécessitant, pour les maintenir à plat sur le pupitre, l'emploi d'un presse-papier qui prend parfois la forme d'une tortue, délicat joujou de bronze à joindre à l'oiseau de faïence qui distille la goutte d'eau dont s'alimente l'écritoire placée à droite de l'élève.

Tout cela forme un ensemble agréable aux yeux, dont la grâce exclut toute idée de contrainte et doit donner le goût du travail.

J'entre dans une salle spacieuse du rez-de-chaussée, réservée à la broderie et à la couture avec tout ce qui en dépend : neuf rangées de six tables de dimensions variées, en raison de leur emploi spécial, séparées par un couloir central.

Aux murs, peints en gris, sont suspendus les métiers à broder inoccupés et de grandes aquarelles.

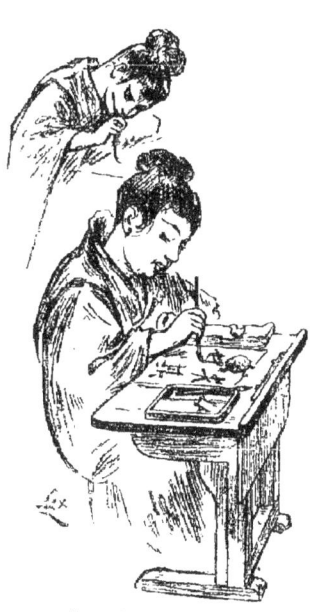

Les boîtes à ouvrages des couturières et le moyen qu'elles emploient pour fixer leur ouvrage sont à remarquer.

Avant de parler dessin, je jette un coup d'œil en passant, dans la salle dite des cérémonies, qui correspond à un certain ordre d'idées et à des préoccupations bien particulières au Japon. C'est là que sont enseignées les lois de la bienséance et de l'étiquette dont la stricte observation s'impose à toute Japonaise bien élevée.

Cette salle, qui mesure vingt-quatre tatamis (1), entretenue avec le plus grand soin, est d'une propreté méticuleuse. Elle reproduit la salle de réception qui doit exister dans toute bonne maison japonaise.

Aucun meuble; seulement deux alcôves — l'une plus étroite que l'autre — occupent tout un bout de la pièce dans sa partie la moins étendue. C'est le *Chigaitana* et le *Tokonoma*, séparés l'un de l'autre par une cloison de 80 centimètres de profondeur, dont l'arête est garnie d'un tronc d'arbre onduleux débarrassé de son écorce et soigneusement poli, non verni.

Pour tout décor, trois kakémonos sont suspendus dans le *Tokonoma*; le *Chigaitana* est garni de tablettes zigzagantes et d'étagères à tiroirs.

L'usage, au Japon, n'est pas de garder en permanence, dans les intérieurs, des peintures pendues aux murs; les kakémonos, exécutés sur soie ou sur papier, sont roulés soigneusement et conservés dans des étuis d'où on les sort selon la circonstance pour être offerts au regard. Dans la pénombre mystique du *Tokonoma* sont encore exposés, sur des socles, des objets d'art variés : statuettes en bois, brûle-parfums de bronze, et surtout des vases de faïence dont le décor polychrome s'harmonise avec les plantes choisies suivant certaines règles savantes, qui font des bouquets japonais de véritables chefs-d'œuvre de grâce et de légèreté.

En quittant ce séjour de fine élégance, on me montre les petits garçons de pauvres familles à qui l'enseignement est fourni gratuitement.

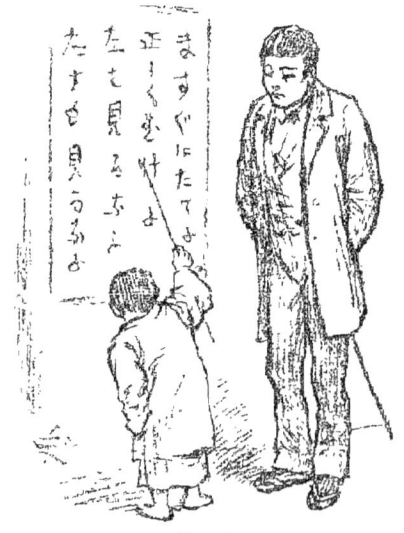

Fig. 14.

Un maître, vêtu de la redingote élimée chère (?) à nos maîtres d'études et qui n'a conservé du costume national que la chaussure — les *tabis*, chaussettes de toile indigo, combinées avec les *zoris* — sandales de paille — suit au tableau les efforts que fait un marmot pour se perfectionner dans la connaissance des caractères de l'écriture, qu'il pointe avec une baguette. « Levez-vous, dit le texte, regardez en face ; ne tournez la tête ni à gauche ni à droite. »

Ici le confort brille moins que dans les autres classes ; cependant la table qui est fournie à ces petits est en bois verni, comme celle des autres élèves plus fortunés, et comme eux, ils sont dotés du petit orgue, qui décidément fait bien partie du mobilier scolaire.

Dans les classes élémentaires, les exercices devant conduire à l'étude du dessin

(1) On donne ce nom aux nattes épaisses qui recouvrent les planchers; de dimension invariable : 1ᵐ,75×0,96, elles servent d'unité pour la mesure des surfaces intérieures.

proprement dit auxquels on a recours sont, comme chez nous, le pliage, le découpage et le collage, après quoi vient le piquage sur carton, représentant des sujets simples, à l'aide de fils de soie.

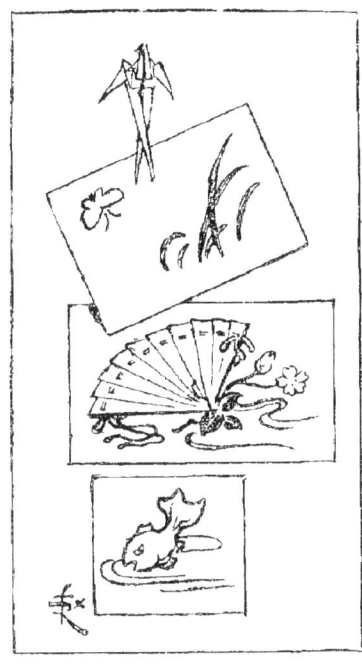

Comme exemple de pliage : un oiseau ; un papillon rose et des herbes vertes en papier, découpés et collés, font un petit tableau ; un éventail dans les fleurs, un poisson dans l'eau, exécutés en soie, donnent lieu à des sujets plus compliqués.

Ensuite, aux bambins de quatre à cinq ans, on met dans la main un crayon mine de plomb, avec lequel ils dessinent tout ce qui leur passe par la tête. Exemple : un bonhomme, un cerf-volant, un poteau télégraphique, et cela ressemble exactement à ce qui se fait dans nos écoles maternelles. C'est avec raison que, montrant les jeux d'enfants du Japon semblables à ceux de France, un poète a dit :

.... puisqu'ils font ce que vous faites,
Sans doute ils sont ce que vous êtes.

Négligeant les travaux des classes suivantes, qui n'offrent pas grand intérêt au point de vue du dessin, j'arrive au cours supérieur. Il ne paraît pas qu'on fasse usage ici d'autre instrument que du pinceau. L'élève est d'abord soumise à des exercices d'assouplissement destinés à l'initier à certains tours de main. Les ressources qu'offre le pinceau, plus ou moins chargé d'eau, lui sont révélées par l'exécution de traits fermes et de teintes fondues, noyées dans la gamme infinie des gris.

On arrive alors au modèle calqué, puis copié ; ce même modèle, dont seules les lignes maîtresses sont représentées au tableau, doit ensuite être complété de mémoire dans tous ses détails.

Cette série d'exercices gradués s'achève par l'interprétation d'objets en relief d'après nature.

De grandes jeunes filles — quatrième année du cours supérieur — traduisent

— 19 —

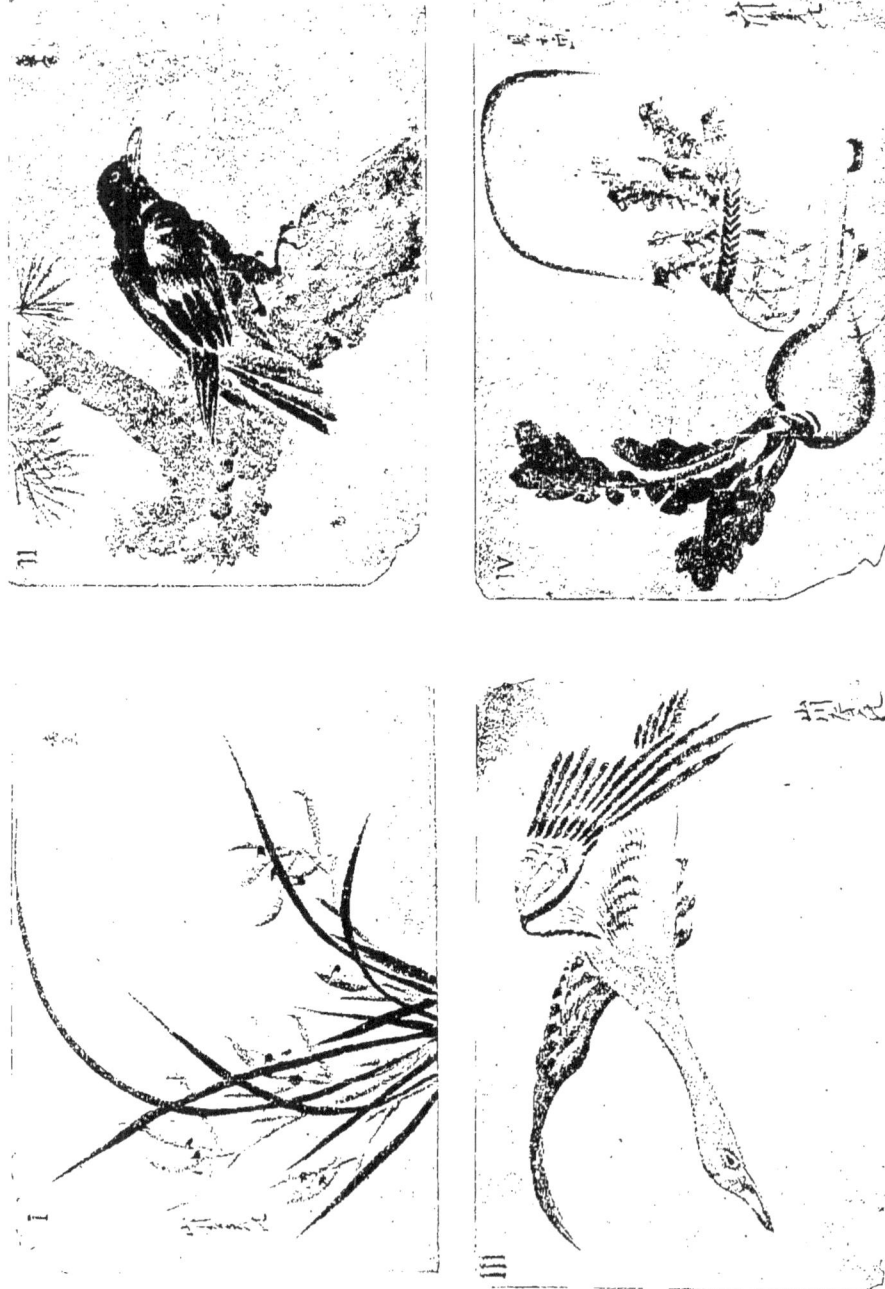

ÉCOLE NORMALE (FILLES), TRAVAUX D'ÉLÈVES.

I. EXERCICE DE PINCEAU. — II. DESSIN CALQUÉ. — III. DESSIN COPIÉ. — IV. COMPOSITION.

à l'encre de Chine des images en couleur. Celle-ci procède par taches ; une autre trace ses contours d'abord.

Chez aucune d'elles, on n'observe la moindre hésitation ; le sujet est attaqué sans tâtonnements ; seulement quelques points de repère sont parfois légèrement tracés au crayon mine de plomb.

Trois leçons d'une heure sont consacrées par semaine à cette étude qui donne d'assez bons résultats sous la direction d'un professeur distingué, M. Haraki.

J'ai passé la journée entière dans cet établissement, de 8 heures du matin à 5 heures du soir ; longue visite interrompue seulement par le déjeuner préparé à mon intention, et fructueuse, grâce à l'assistance de M. Yasu-Oki Notchi, l'un des professeur parlant français, qui depuis quatorze ans enseigne la géographie et les mathématiques. C'est un ancien élève d'une des premières écoles mixtes françaises, fondée à Tokio il y a plus de vingt ans, par un compatriote, M. Dury. C'est alors que je fis connaissance de cet homme de bien ; et telles étaient les élèves en ce temps, telles je les retrouve aujourd'hui en ce nouveau milieu. Ce sont les mêmes frimousses éveillées, les mêmes costumes et ce sont les mêmes manières douces et gentilles.

IV

Lycée de Tokio.

L'une des cinq écoles préparatoires à l'Université impériale ; les quatre autres sont à Kioto, à Sendai, à Kumamoto et à Kanazawa.

Le français est enseigné dans celle-ci par un de nos dignes compatriotes, M. Arrivet, dont l'accueil a été pour moi d'une cordialité vraiment touchante, et je veux qu'il retrouve ici l'expression de ma sincère gratitude, qui doit s'étendre également à M. Imamoura Aritchika, directeur des études, parlant très bien français, dont l'amabilité n'a pas été moindre.

On fait au lycée de Tokio d'excellents travaux de dessin scientifique et industriel ;

Fig. 18.

tracé des ombres, organes de machines, etc. ; certaines épures atteignent la perfection ; il s'y rencontre des grisés impeccables qui suffiraient à ranger leurs auteurs parmi les maîtres du tire-ligne. Ces résultats sont dus à M. Kojima.

La salle de dessin d'art est occupée par une quarantaine d'élèves, ayant pour modèles des objets usuels, des natures mortes, et des animaux empaillés ; ici, peut-être plus qu'ailleurs, l'influence européenne se fait sentir, sans toutefois donner de résultats bien marqués. Cependant cette classe a pour professeur un maître distingué, M. Watanabé. Il m'offre un paysage dont il est l'auteur, qui est bien l'œuvre la plus originale qui se puisse imaginer ; peint sur papier avec les couleurs qu'on emploie pour la laque : vert, jaune clair, vermillon, brun rouge, plus le brun fauve, couleur naturelle de la laque.

L'effet obtenu avec ces couleurs, en procédant par empâtements et essuyages, est surprenant, et j'ajoute bien japonais ; ce qui n'empêche pas le maître de traiter d'une

façon vraiment supérieure l'aquarelle à la manière européenne, j'allais dire anglaise, mais non, plutôt le genre français, vibrant et primesautier.

Fort remarquables aussi sont ses études de paysage à l'huile, agrémentées de poudrages d'or. Avec tout cela, modeste et souriant, comme les vrais artistes du Nippon rencontrés depuis mon entrée en campagne. Les autres, les mazettes, comme s'ils avaient conscience de leur infériorité, ont plutôt des airs renfrognés et sévères. Hâtons-nous de dire que ceux-là sont rares.

Je remarque dans la salle du dessin d'art une manière de chevalet, d'un modèle nouveau qui paraît assez pratique ; de même dans la salle d'architecture, des tables à six pieds, assez bien comprises

V

École des Nobles (garçons).

Cet établissement dépend de la Maison Impériale.

Il est quelque peu désemparé pour le moment, le corps principal de l'édifice ayant été récemment mis à mal par un tremblement de terre. On travaille à sa démolition et il est à souhaiter que l'architecte chargé de la reconstruction soit mieux inspiré que son prédécesseur, qui s'était contenté d'imiter, en usant de mauvais matériaux, ce qui se fait de plus banal en Europe.

Ce monument manqué n'a pas été mon seul sujet de tristesse pendant cette visite. A côté de croquis de plantes d'après nature exécutés sèchement à la mine de plomb, j'ai vu reproduire, à l'aide de ce même moyen, des études de paysage lithographiées, à l'instar de ce qui se fait de plus lamentable dans nos pensionnats de jeunes demoiselles; quelques plâtres sont bien aussi mis à la disposition des élèves, mais ce qu'on en tire ne vaut guère mieux. Cependant le professeur, M. Matsumura, me montre avec une certaine complaisance, où perce un peu d'inquiétude, une série de neuf cahiers de modèles dans le style japonais, par M. Nomura Bunkio, d'un accent très sûr, et je m'étonne qu'ayant cela il consente, hypnotisé sans doute par le mauvais « chic » de nos piètres images, à en faire usage.

Avec M. Toukounoské, professeur de français, pour interprète, j'entreprends de démontrer à ce maître, — dont l'âme, au fond, est, je crois, en proie au doute, — que si nous employons le crayon mine de plomb ou Conté pour nos études plutôt que le pinceau ce n'est pas que les premiers l'emportent sur ce dernier. Le pinceau n'est pas d'usage courant chez nous, on ignore généralement les ressources qu'il pourrait fournir à l'étude. En tout cas, écarter les bons modèles anciens ou modernes du Japon, pour les remplacer par nos gribouillages lithographiques, c'est mettre

l'à-peu-près à la place du certain, et rien n'est plus pernicieux que de permettre l'à-peu-près au début des études. Il faut, si l'on donne un modèle à copier à l'élève, qu'il en puisse saisir nettement toutes les parties, et que toutes, jusqu'au détail le plus infime, soient pour le maître d'une démonstration facile et indéniable.

Le procédé d'analyse, qui a permis aux artistes japonais de découvrir et de fixer d'un trait magistral un si grand nombre de figures empruntées aux genres végétal et animal, peut aussi bien aider à en découvrir d'autres appartenant à d'autres règnes et servir au développement de l'intelligence artistique; ce n'est qu'une question d'aiguillage.

Je dis ces choses et d'autres encore du même genre, sans grand espoir d'être compris, mais plutôt pour soulager mon cœur.

Les élèves ont un uniforme à peu près semblable à celui de nos collégiens, avec, pour cocarde à leur casquette plate, une fleur de cerisier.

Les leçons de gymnastique sont données à l'aide de nos appareils.

Le vent d'Ouest souffle un peu bien fort de ce côté. La maison, le costume de ses habitants, leur manière de faire, cela sent son Europe à plein nez, sans lui faire grand honneur.

VI

École des Nobles (filles).

L'école des nobles (filles), qui fait pendant à celle des garçons, s'en distingue par un plus grand respect des choses du passé, un louable souci de préservation des principes de l'éducation ancestrale dont la femme japonaise a su si bien profiter.

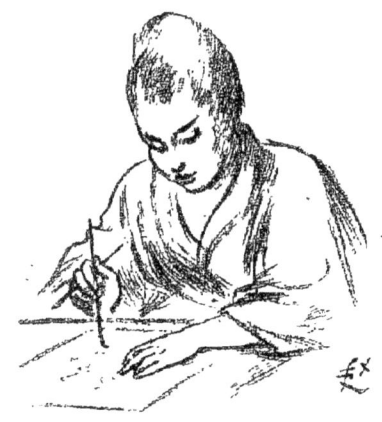

Dans cet établissement, les beautés du quadrille des lanciers et du lawn-tennis, les leçons d'anglais et de piano n'ont pas supplanté l'étude des règles séculaires de l'étiquette féminine (jo-reishiki), des prescriptions étroites et consacrées de la cérémonie du thé (Cha-noyou), non plus que les leçons d'arrangement de fleurs naturelles, données par des maîtres pénétrés de l'importance de leurs fonctions, dont le savoir repose sur des traditions qui ne se trouvent pas toutes inscrites dans les innombrables traités publiés depuis longtemps sur la matière, chaque maître appartenant à une école particulière, et chaque école ayant ses secrets. Et cette gracieuse occupation fait suite tout naturellement à l'étude des maîtres du pinceau japonais, qui l'emporte sur celle des modèles européens — au crayon, — dont on n'accable pas les quatre cents élèves de cette école.

Ce n'est pas moi qui m'en plaindrai.

Cet établissement, unique en son genre au Japon, a été fondé, suivant le désir de S. M. Mutsu Hito, par le célèbre homme d'État marquis Ito, alors qu'il

était ministre de la Maison Impériale. A la fin de l'année 1886, S. M. l'Impératrice présidait à l'installation provisoire de l'institution. C'est en 1889 que les bâtiments actuels furent achevés.

L'édifice principal à deux étages en brique et pierre, de style gothique anglais, genre bâtard assez gauchement imité, est situé au sommet d'une de ces collines si singulièrement malmenées par M. Pierre Loti dans une de ses descriptions de la capitale du Japon : « La ville, dit-il, occupe une sorte de vaste plaine ondulée ; ses quelques collines, trop petites pour y faire un bon effet quelconque, sont juste suffisantes pour y mettre le désordre. »

A l'entrée, une grille de fer forgé, ouvrant sur la rue étroite et montueuse. Les cinq corps de bâtiments dont se compose l'établissement s'élèvent au milieu d'un grand jardin dessiné à la japonaise, dans lequel un vaste carré a été réservé au lawn-tennis.

S. M. l'Impératrice contribue à l'entretien par un don annuel de 30.000 yens ; cette libéralité, jointe à d'autres ressources, permet de ne pas exiger des élèves plus de un à trois yens par an. En 1898 elles étaient environ quatre cents.

Les grandes ajoutent à leur costume national une jupe pourpre foncé, semblable, me dit-on, à celle que portaient les Japonaises des siècles passés. Parmi les élèves, grandes et petites, je n'en ai vu qu'une seule vêtue à l'européenne.

Voilà qui est fait pour rassurer les amis de la couleur locale.

Les cours réguliers, divisés en deux départements, primaire et supérieur, sont organisés pour remplir une période de douze années.

On enseigne la littérature chinoise et japonaise, l'anglais et le français, la cuisine, la tenue des livres, les soins à donner aux enfants et aux malades, la manière de traiter les servantes, le koto — sorte de harpe horizontale, — le piano et... le quadrille des Lanciers. Autant que j'ai pu en juger, ce dernier exercice n'a pas l'air d'amuser beaucoup

celles qui s'y livrent.

On donne deux heures par semaine au dessin et à la peinture.

Les leçons sont illustrées par un grand nombre d'objets contenus dans les vitrines d'un petit musée, où l'histoire naturelle est largement représentée.

Les tables de classes, d'un modèle très élégant, sont à signaler

Ce qui est à remarquer surtout, c'est la simplicité qui a présidé à l'installation

du salon réservé de l'Impératrice. Mlle Shimoda, qui dirige l'établissement, de concert avec M. Hosokawa, m'en fait très gracieusement les honneurs, et elle pourrait très bien se passer pour converser de l'assistance du très distingué professeur de français qui nous accompagne, M. Akamaro, sa connaissance de notre langue étant complète.

Elle me fait visiter son trésor, où sont conservés des objets anciens de haute valeur : des armes ; le couvre-chef d'un cheval de guerre, mufle de bête fantastique en laque rouge et noire rehaussée d'or ; un éventail de cérémonie, etc. Mon attention est appelée sur les douze

robes — don de S. M. l'Impératrice — qui, mises les unes sur les autres, servaient d'uniforme aux dames de la cour d'autrefois. Après avoir fait un croquis de la personne ainsi accoutrée, Mlle Shimoda pousse la complaisance jusqu'à se vêtir elle-même, sommairement, de ces précieuses reliques pour me mieux faire comprendre comment on pouvait marcher avec ce pantalon bouffant qui déborde sur le sol et dont les extrémités, passant sous les pieds, vont se perdre dans le sillage de la longue traîne de ces robes soyeuses, au décor somptueux.

Je n'ai pas mentionné l'écriture dans le programme des matières enseignées ; elle y tient cependant une place importante, car il n'y en a pas qu'une à apprendre. C'est d'abord le katakana et le hiragana, écritures courantes, puis le kaisho, style carré, et le gyosho, style intermédiaire ; autant de caractères différents qu'on doit se mettre dans la tête et qu'on doit savoir tracer avec élégance.

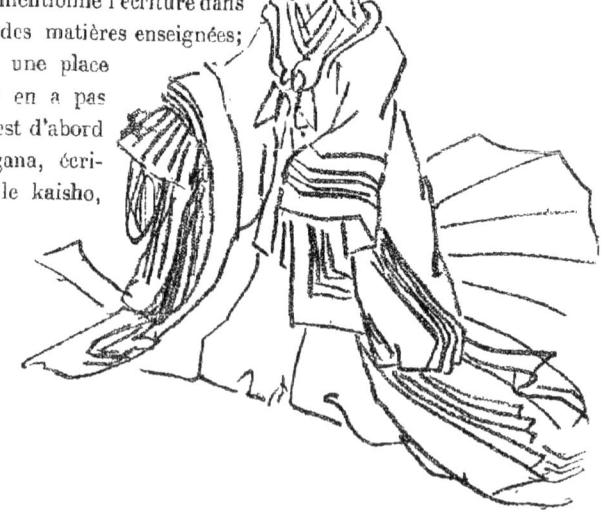

On acquiert, à

cette étude laborieuse, une sûreté de coup d'œil, une fermeté de main et une légèreté de touche que nul outil mieux que le pinceau ne saurait faire naître, et qui dispose on ne peut mieux à l'étude du dessin.

Mais tout le dessin n'est pas là, et si bien préparées qu'elles soient, quels résultats peut-on attendre de ces petites filles de dix à douze ans à qui l'on fait copier aujourd'hui, — à la mine de plomb — des images d'objets usuels rectilignes ou des motifs de paysage lithographiés ? Les grandes, assises devant des chevalets, ne sont guère mieux partagées : on leur donne des sujets de composition dont elles empruntent les éléments à des modèles quelconques du même genre.

Modèles, papier, crayons et chevalets, tout cela est européen, sans doute, et il y aurait bien quelque chose à en tirer, mais c'est l'esprit de direction qui manque, et j'aime encore mieux voir copier le même oiseau japonais, en traçant — sans esquisse comme s'il s'agissait d'un caractère d'écriture, d'abord le bec, puis l'œil — un point noir cerclé d'un trait fin, — puis une plume, deux plumes, trois plumes, etc., jusqu'à ce qu'elles y soient toutes ; au moins cela finit par représenter quelque chose, ce n'est pas du barbouillage, et si l'on n'apprend pas ainsi à dessiner réellement, au moins on apprend à faire des dessins.

C'est décidément un enseignement difficile et compris par bien peu de gens. Les principes fondamentaux n'en sont pas établis avec assez de certitude, et cela a pu faire dire à certains, trop enclins à jeter le manche après la cognée, que le dessin ne pouvait pas s'enseigner.

Je n'ai pas à me livrer ici à de longues dissertations sur ce sujet, qu'il convient de réserver ; mieux vaut aller voir ce qui se passe dans cette maisonnette, dont le toit de chaume émerge du feuillage, là-bas, au bout du jardin où m'attend Mlle Shimoda.

Là se trouvent réunies quelques jeunes filles en train de s'initier aux règles compliquées de la cérémonie du thé : Cha-noyou. Sous les yeux de la maîtresse attentive, accroupie sur la natte, auprès du trou carré creusé dans le plancher, où le feu va être allumé, l'élève se livre à une série de gestes réglés d'avance, en prenant des temps, et si elle lève un doigt, c'est celui-là et non un autre qu'il faut lever. Et la maîtresse veille à la moindre faute et n'en laisse passer aucune.

Les ustensiles dont il est fait usage sont nombreux. Le seau qui sert à les laver est en bois ; d'autres, minuscules, servant à puiser l'eau, emmanchés d'une mince

tige de bambou, sont en bois également. La bouilloire, ayant la forme pesante d'une marmite, est en bronze.

La théière, les tasses, sont en faïence fine, et voici le pot de terre contenant la cendre purifiée, avec le charbon de bois, en gros et petits morceaux, et la boîte laquée qui contient les pastilles du parfum Umégaka : mêlé aux cendres du foyer, il sert à embaumer l'air.

Le maniement de tous ces objets donne lieu à des évolutions, à des attitudes rampantes, calculées pour mettre en relief la suprême élégance de l'animal féminin.

Le Jo-reishiki, ou règle de l'étiquette féminine, est enseigné par M. Ogasawara, descendant de celui qui inventa cette science à la fin du XV° siècle, au temps du

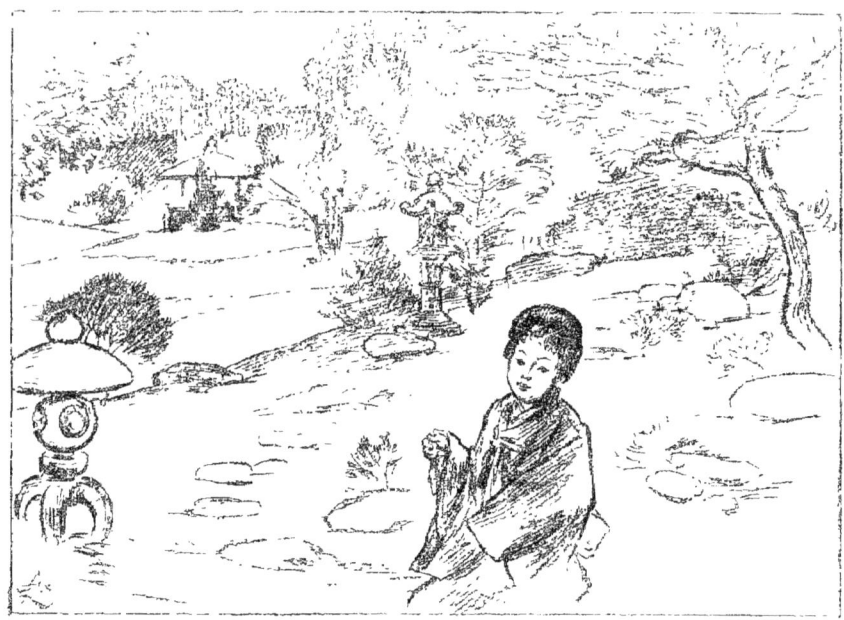

shiogun Ashikara Yoshimitsu. Ces règles depuis cette époque reculée n'ont subi que de très faibles modifications et servent encore actuellement de guide au décorum. Toutes les circonstances de la vie de relations de femme du monde y sont prévues et jusqu'à sa mort, même volontaire. Sur ce dernier point seulement la règle a fléchi, grâce à de sévères prescriptions gouvernementales.

Depuis la dernière guerre avec la Chine, qui a donné lieu à plusieurs suicides : (Djigaï) dus à la perte d'un mari ou d'un père, il ne s'est guère produit de ces attentats, jadis imposés par l'usage, ailleurs que dans quelque province reculée. C'est assez de ceux provoqués par les affres de la passion, dont aucun texte de loi n'a pu dimi-

nuer le nombre, qui semble aujourd'hui avoir gagné de ce côté ce qui a été perdu de l'autre.

Cha-noyou et Jo-reishiri sont prétexte à mille scènes élégantes et gracieuses, qui ont vite fait d'épuiser le stock d'épithètes louangeuses dont dispose le langage, et il en faut réserver bon nombre pour la leçon d'arrangement de fleurs qui, par plus d'un point, me ramène à mon sujet. Ne peut-on pas dire, en effet, que la composition d'un bouquet est du dessin et de la peinture en action.

Dans une salle éclairée par de hautes fenêtres, trois rangées de tables sont disposées pour recevoir les accessoires et les outils nécessaires : des vases de bronze,

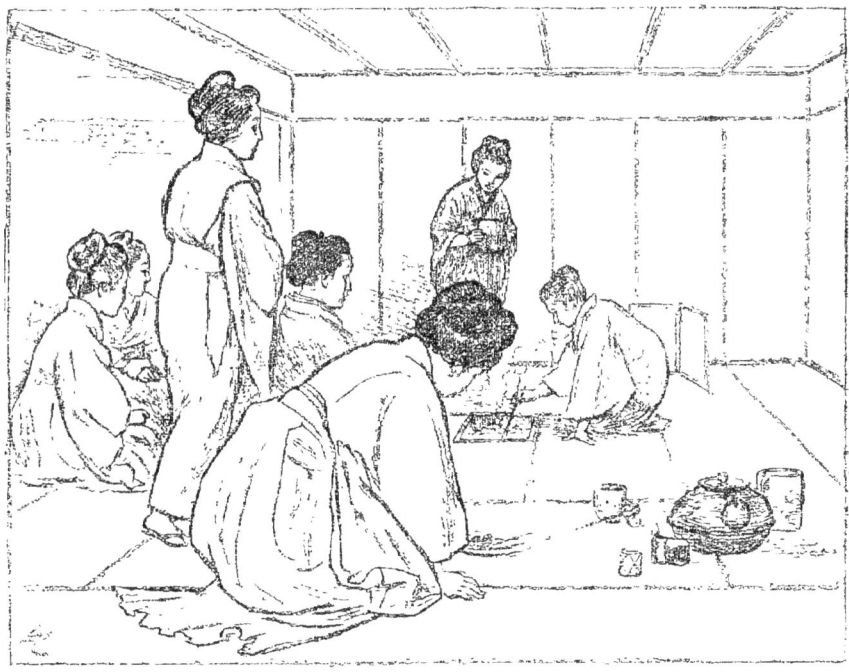

dont le contour varié correspond aux trois formes classiques d'arrangement des fleurs : Shin, Gyo et So. Des sécateurs, des ciseaux de diverses dimensions, des liens de fine paille, des brins de bois servant de support et, naturellement, des fleurs.

Dans un coin de la salle, des branches de camélias sont amoncelées avec des branches vertes ou fleuries.

Le maître, M. Hideshima, qui paraît aimer passionnément son art, m'en expose les premiers éléments.

Branches principales en nombre impair, sauf de rares exceptions, et branches secondaires de moindre dimension, en nombre indéterminé.

L'ensemble s'étalant dans le sens horizontal plus ou moins, en raison de la largeur du vase.

La fleur laissée à son port naturel.

Tout cela vise la construction, et c'est l'évidence même; encore fallait-il qu'elle fût formulée.

Étant admis que le bouquet sera disposé pour être vu à distance, d'un point correspondant exactement à un de ses côtés, il y a à tenir compte maintenant de l'ondulation des lignes et du mélange des couleurs. C'est ici que l'affaire se complique étrangement. En cette matière, aux lois de l'esthétique pure, s'ajoutent des notions d'ordre mystique, qui ne sont dévoilées que très difficilement par les maîtres qui gardent soigneusement d'autres secrets, tels que celui qui

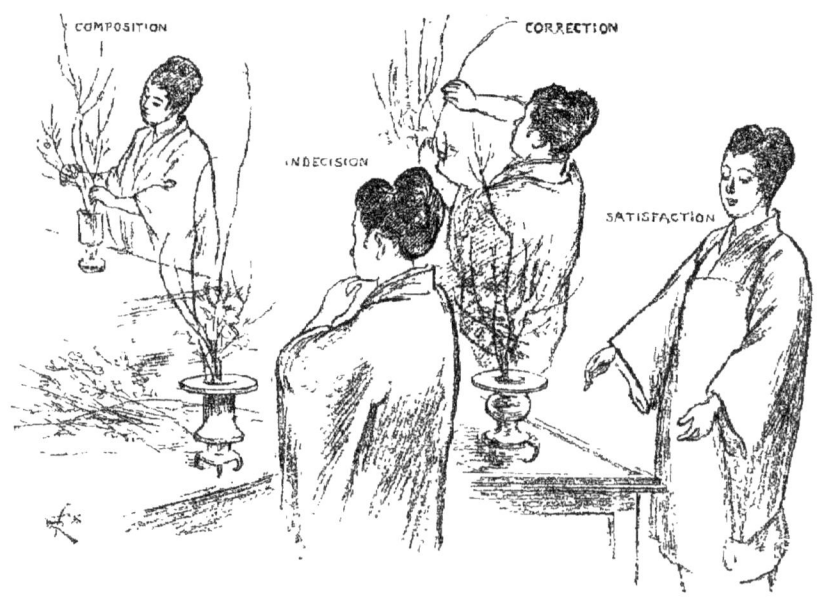

permet de conserver indéfiniment aux fleurs coupées leur fraîcheur première. Chaque école a sa doctrine, ses idées particulières sur les rapports existant entre le Ciel, principe mâle, et la Terre, principe femelle, sur les quatre points cardi-

naux, le pôle positif et le pôle négatif, la tête, les mains et les pieds de l'être

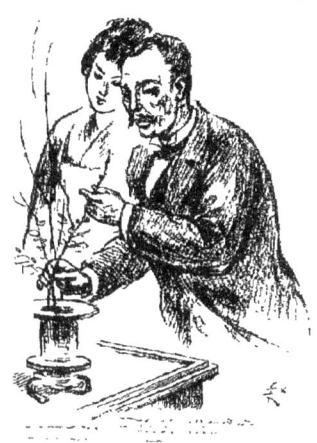

humain, maître de la création, et tout cela est pris en considération quand il s'agit d'associer une fleurette à un brin d'herbe! On comprendra que je m'en tienne à ces brèves indications et l'on n'exigera pas de moi, qui ne suis pas initié, de plus amples explications.

N'est-ce pas assez de pouvoir contempler longuement le tableau vraiment délicieux que présente toute cette pure jeunesse — fleur parmi les fleurs — attentive à recueillir les préceptes d'un maître à la fois sacerdotal et bon enfant, dont le seul tort à mes yeux est d'avoir remplacé son kimono japonais par notre veston.

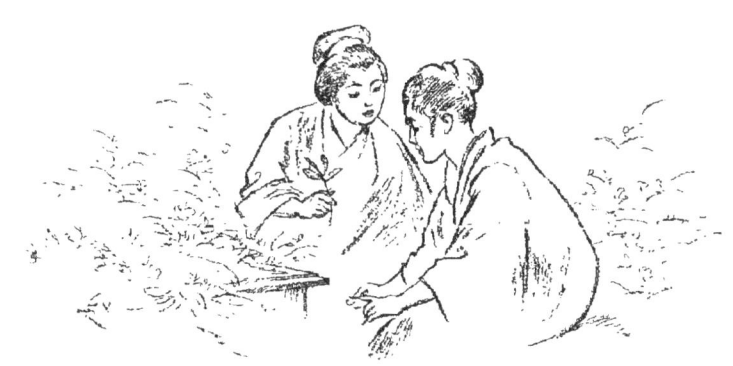

VII

École des arts et métiers.

Cette école, très importante autant par l'excellence de son enseignement que par le nombre des élèves — 400 environ — mériterait d'être étudiée de plus près qu'il ne nous est possible de le faire.

Toutes les matières, dont les industries d'art font usage, sont traitées dans cet établissement, qui possède des laboratoires admirablement installés. La teinture des étoffes, les diverses patines pour les métaux, leurs alliages, etc., et particulièrement la fabrication de la laque, y sont l'objet d'études et de recherches très sérieuses.

Un plateau en papier aggloméré, épais, très résistant, attire mon attention. Il a l'aspect de l'argent mat et sert de fond à un sujet en relief coloré, représentant trois rats noirs grignotant des noisettes, d'un arrangement et d'un rendu parfaits.

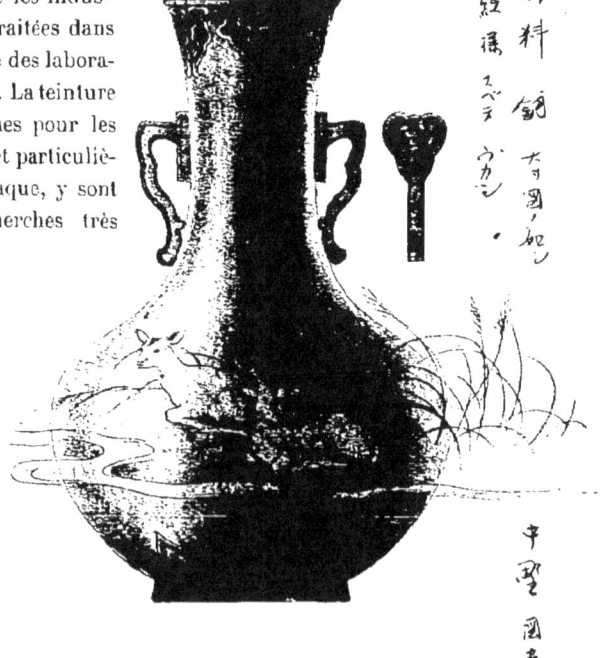

Un autre plateau en bois d'hinoki, dont le grain rappelle celui du peuplier (1), est tout aussi curieux. Il est recouvert d'une mince couche de laque sombre qui sert de support à un fin décor métallique à motifs répétés, obtenu par le moyen d'un poinçon en caoutchouc semblable au fer à dorer de nos relieurs, appliquant sur la matière encore humide de l'or en feuille. En ce genre d'ouvrage, l'emploi des couleurs à l'aniline a donné des résultats pratiques très satisfaisants.

De cette école si bien dirigée par le savant et sympathique M. L. Sakata, je sors chargé de présents : des modèles pour la décoration des objets en laque et en bronze, pour la céramique et les étoffes ; un plateau de laque, un plat de faïence décoré, des échantillons de soies brochées et une liasse de dessins d'élèves qui témoignent d'un degré d'avancement suffisant.

En somme visite très intéressante.

1. Chamœcyparis obtusa.

VIII

École Professsionnelle libre (filles).

Cet établissement est dû à l'initiative privée. On y voit des brodeuses, à l'aiguille agile, penchées sur leur métier de soie tendu ; des couturières cousant sans relâche ; des fleuristes confectionnant, avec la prestesse inhérente à leur profession, des fleurs assez médiocres. Mais de dessin, point.

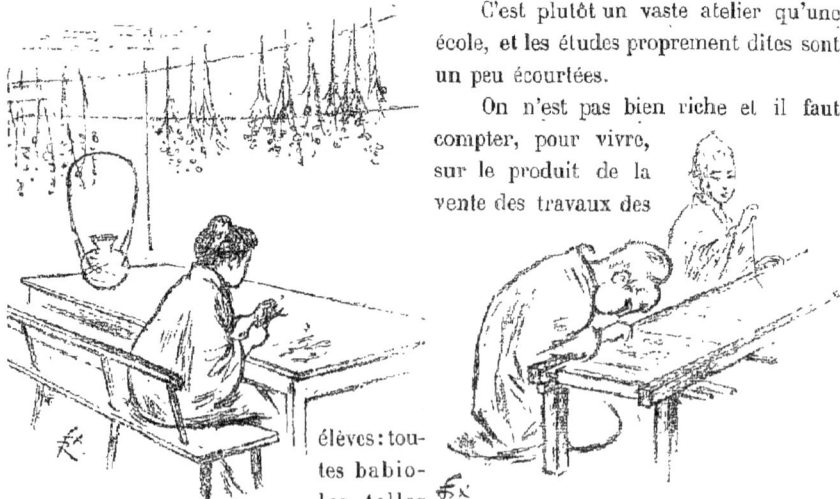

C'est plutôt un vaste atelier qu'une école, et les études proprement dites sont un peu écourtées.

On n'est pas bien riche et il faut compter, pour vivre, sur le produit de la vente des travaux des élèves : toutes babioles telles qu'en peut produire le goût féminin insuffisamment développé, depuis la peinture sur écran jusqu'au plus humble tricotage.

Cependant, dans une des vitrines consacrées à ces produits, on me fait remarquer

des fleurs dont on a entrepris la fabrication depuis peu, en utilisant un nouveau produit venu de Formose : la moelle d'un arbuste, le yatsudji, qui se débite en feuilles excessivement minces, ne pesant rien, et qui supportent assez bien le trempage. Ces fleurs sont d'un aspect plus agréable que celles faites en étoffe.

IX

École commerciale supérieure.

Le commerce faisant assez généralement mauvais ménage avec l'art, on devra moins s'étonner de l'absence complète d'intérêt présenté par le dessin qu'on fait dans cette école.

Mais je retrouve ici l'aimable M. G. Yoshida, professeur de français dont j'ai fait la connaissance à Paris, au musée Guimet, il y a quelques années. Fidèle à son rôle, il me demande d'adresser quelques paroles en notre langue à ses élèves.

Je ne demande pas mieux.

Un musée bien rempli par des milliers d'objets fabriqués au Japon est attaché à l'établissement. Nous y remarquons une série de nattes d'un ton, d'un décor et d'une finesse admirables. Chaque objet a son prix marqué ; celui de ces nattes n'est pas très élevé ; encore trop sans doute pour que nos importateurs de « japoneries », — dont l'unique but est de gagner le plus d'argent possible, et qui en gagnent surtout sans doute avec la camelote, — aient songé à nous les faire connaître.

X

École municipale supérieure (filles).

Ma visite s'étant bornée à une entrevue, au parloir, avec le directeur, M. S. Ito, entouré de quelques professeurs peu loquaces, et mon examen n'ayant pu porter que sur un nombre restreint de travaux d'élèves, tout ce que je puis dire du dessin qu'on fait ici, c'est qu'il ne s'écarte en rien de la banalité : toujours les mêmes fleurs et les mêmes oiseaux.

XI

École des sourds-muets et des jeunes aveugles.

L'existence de cette institution est due au dévouement et aux persistants efforts de son directeur actuel, N. N. Konishi.

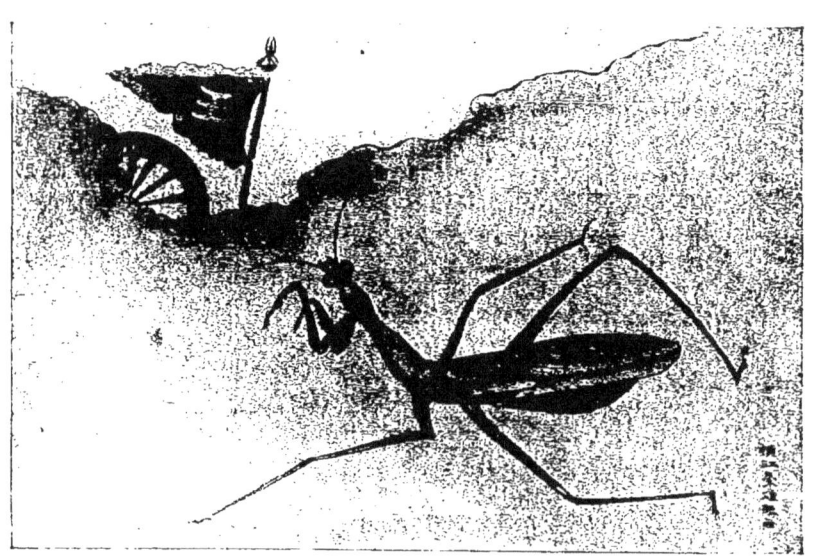

Ce qui frappe tout d'abord en entrant dans le quartier des aveugles, c'est l'air de contentement répandu sur tous les visages, une certaine gravité enjouée, qui contraste avec l'animation et la vivacité un peu inquiète des sourds-muets.

Sans doute, ceux qui disposent seulement du toucher, sont intellectuellement moins favorisés que ceux qui joignent à ce sens celui de la vision, mais leur sérénité morale est plus grande.

Le sourd-muet, en maintes circonstances ignorées de l'aveugle, souffre de ne pouvoir se servir du langage et surtout de ne pas entendre ce qu'on dit autour de lui — de lui peut-être, — et cela trouble sa quiétude et le rend soupçonnneux.

Cependant les arts du dessin lui offrent une ressource précieuse qui manque à son camarade d'infortune; voyons-le à l'œuvre.

Le professeur de dessin, M. Kano Tomonobu, traduit les éloges que je décerne aux travaux de ses élèves, en traçant rapidement avec l'index droit des caractères dans le creux de sa main gauche.

Il s'est absenté un instant et reparaît avec quatre éventails sur lesquels il a peint à l'aquarelle de ces riens charmants dont les artistes japonais ont la spécialité.

Il m'en donne un, à choisir, et y ajoute quelque travaux de ses élèves, des aquarelles représentant des fleurs, des oiseaux et des dieux : un faucon perché sur un cerisier en fleurs; une allégorie patriotique où l'on voit la Chine, étendard flottant et roue qui tourne à vide dans les nuages, en présence du Japon représenté par une sauterelle, « insecte qui jamais ne recule ».

C'est M. Aoyama Takeichiro qui dirige les études de modelage et de sculpture.

Le bois est la matière préférée et de nombreuses œuvres du maître servent de modèles; motifs généralement empruntés au règne animal, qui font le plus grand honneur au talent d'observation de leur auteur.

Le bois est encore employé pour des travaux d'incrustation très intéressants; un dessin souvent très compliqué de forme et de couleur est décalqué sur un panneau, incisé au ciseau par petites cases d'égale profondeur, où sont forcés de petits cubes de bois, soigneusement rabotés ensuite, dont la coloration naturelle reproduit le modèle en mosaïque. Il en résulte de petits tableaux à tous égards irréprochables.

Le maître semble prendre un plaisir extrême à me les faire admirer.

XII

L'École Impériale des Beaux-arts de Tokio.

IL n'y a guère plus d'une douzaine d'années que l'école impériale des beaux-arts de Tokio est ouverte, instituée par décret du 4 octobre 1887, sur la proposition d'une commission spéciale présidée par le Ministre de l'Instruction publique.

Son personnel se compose aujourd'hui d'un directeur, de dix-huit professeurs titulaires et de vingt-trois adjoints.

Les élèves sont admis entre dix-sept et vingt-six ans à la suite d'un examen qui, en outre du dessin et du modelage, porte sur les connaissances générales, entre autres les langues européennes : anglais, français ou allemand, au choix du candidat. L'école est ouverte aussi à certains élèves désireux de se consacrer à une branche d'art spéciale, élèves libres, reçus sur la seule constatation de leurs capacités artistiques. N'étant pas astreints à suivre la partie scientifique du programme d'ensemble, ils ne peuvent occuper que les places laissées libres par les élèves réguliers. Une classe distincte est réservée aux élèves munis du certificat de sortie qui veulent pousser plus loin leurs études.

L'année scolaire commence le 11 septembre et s'achève le 11 juillet. En même temps que la peinture — japonaise et européenne, — le modelage et la composition décorative, dans la section des arts industriels, on traite le bois, le métal et la laque. Les cours sont suivis actuellement par une centaine d'élèves. On en compte 290 inscrits depuis l'année 1893.

Une période de quatre années est consacrée au développement du programme général des études.

Tout d'abord, ce sont des exercices de pinceau, ayant pour but d'assouplir la

main, sur des motifs empruntés aux genres végétal et animal, d'après des images. A touches pleines variant d'intensité et sans repentirs on représente, à l'encre de Chine ou à l'aquarelle, des feuilles d'arbres, des plumes d'oiseaux, etc., interprétées librement, calquées ou copiées. Avec la composition on aborde le paysage.

Le programme d'aujourd'hui est pris dans le concours poétique traité récemment à la cour impériale.

Tous les mois, suivant un usage immémorial, dans l'entourage de l'empereur, on se livre à l'agréable passe-temps de composer des vers sur un sujet donné. L'épreuve la plus sérieuse a lieu en janvier. *La fumée de la chaumière perdue dans la vallée*, tel est le motif de la composition à laquelle vingt-trois élèves prennent part sous mes yeux.

Chacun a son petit attirail, qui consiste en une boîte en bois clair, contenant un plateau de laque noire, des couleurs et des pinceaux.

On travaille accroupi, le papier posé à plat sur la

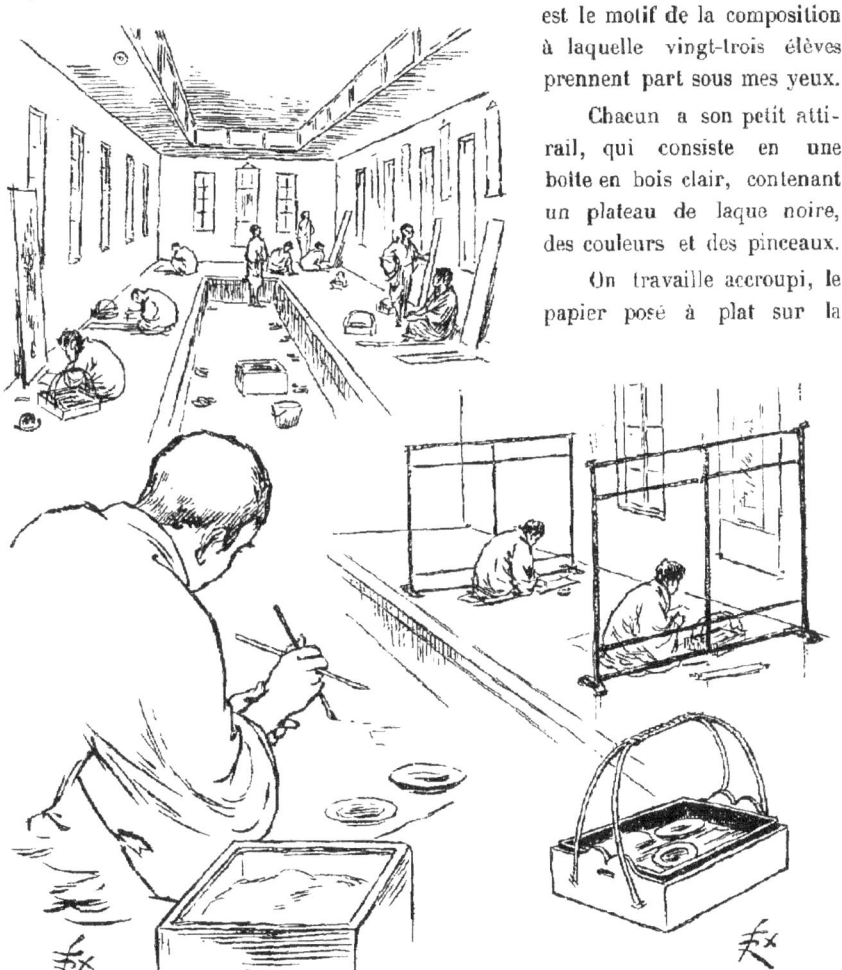

natte. Des écrans à claire-voie, qui ressemblent à de grands porte-serviettes, séparent les élèves groupés deux par deux, sur les côtés d'une pièce étroite et longue où

règne un couloir central en contre-bas, occupé par un large brasero — chibashi;
— c'est là qu'on dépose les chaussures qui ne doivent pas entrer en contact avec la natte immaculée qui recouvre le plancher.

Dans une salle voisine de celle où a lieu ce concours et présentant le même aspect, sauf que les grands écrans en sont exclus, on exécute de grandes aquarelles, le papier toujours posé à plat. Ici je remarque certains élèves tenant de la même main deux pinceaux chargés de couleur différente, dont ils se servent alternativement avec une sûreté surprenante ; cela devient de la prestidigitation.

Jusque-là il ne s'est agi que de la peinture à la manière japonaise; nous allons maintenant pénétrer dans les classes où le dessin et la peinture sont enseignés d'après les règles et au moyen des outils usités en Europe.

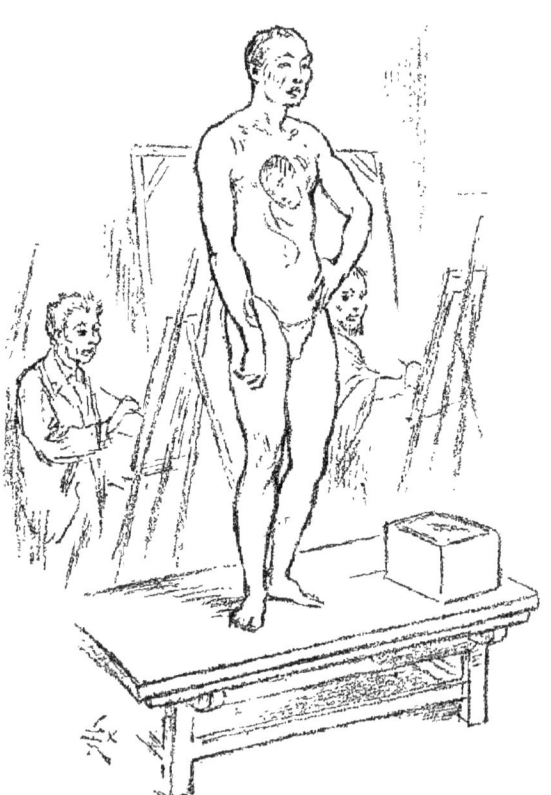

Soyons grave... En critiquant ce qui se fait ici, je serais amené forcément à jeter le blâme sur ce qui se fait chez nous, cela m'entraînerait trop loin. Je ne puis cependant pas éviter de dire un mot de certains instruments qui nous sont empruntés et dont je vois qu'on abuse : l'estompe et son succédané le tortillon, servant à étendre le fusain.

Je n'entreprendrai pas de démontrer l'avantage qu'il y aurait à employer, *pour l'étude*, le seul crayon noir, au trait ferme, qui permet cependant, grâce à l'emploi de la mie de pain, des reprises et des retouches qu'on ne peut obtenir du pinceau ; je me contenterai de cette simple remarque : depuis le sublime Léonard jusqu'au délicieux Watteau est-il un seul maître qui ait recommandé l'emploi de ce procédé insidieux, décevant et veule ? Cependant il est en grande faveur chez nous depuis nombre d'années et ce n'est pas seulement à l'atelier de M. Raphaël Collin, d'où sort le professeur de ces cours de dessin et de peinture à l'européenne : M. Koumé, qu'il fait rage, hélas !

Voici tout d'abord la classe de dessin d'après la bosse ; puis les ateliers de modèle d'après nature ; dans l'un, c'est un homme qui pose, dans l'autre, c'est une femme. Le niveau des études n'y est pas très élevé.

Dans une classe voisine, une jeune fille drapée pose pour la tête.

La redoutable habileté, qui chez nous trop souvent sert à masquer l'absence de fond, de vraie science, n'a pas encore eu le temps de s'infiltrer ici ; c'est qu'il en faut pour apprendre à mentir, quand on n'est pas né menteur, comme il en faut pour apprendre à bien dire la vérité.

L'esprit se repose au spectacle de ces jeunes gens que l'étude d'un groupe de plantes semble passionner.

Posées sur une table basse, ce sont les « sept herbes du printemps » que selon un usage ancien on recueille le septième jour de janvier et dont on fait un potage qui aura pour vertu d'éloigner la maladie de la maison pendant toute l'année à venir. Voici dans quel ordre elles sont présentées :

Soï zou-na (petit navet).
Soï zou-shiro (radis).
Seri (du genre cresson).
Hotokino-za (siège de Bouddha, sorte de pissenlit).
Nadzou-na ⎫
Oghio ⎬ De ces trois dernières, on ne peut me fournir l'équivalent en français.
Kakobera ⎭

Chacune de ces plantes est étudiée dans sa structure, dans son port, dans sa coloration, et l'observation qui en est faite se fortifie de la comparaison qui s'établit entre elles.

Dans cette classe, de petits animaux sont aussi donnés à copier d'après nature. On en fait aussi de plus grands sur des observations recueillies au jardin zoologique qui touche à

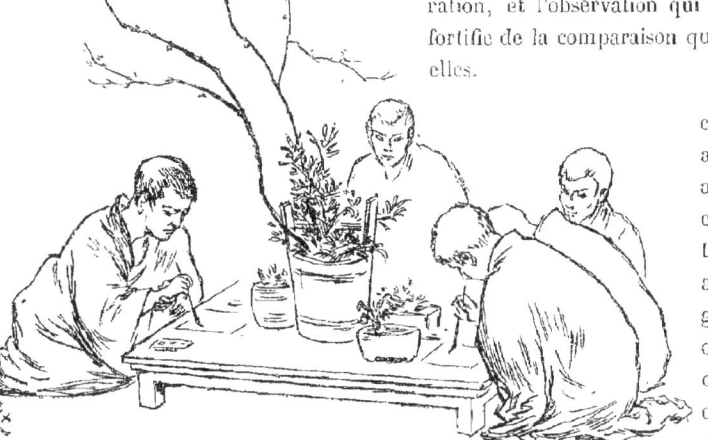

l'école, dans ce parc touffu d'Ouéno dont rien n'égale la magnificence et qui fait si bien pendant à celui de Shiba placé à l'autre extrémité de la ville.

Il en est de même dans l'atelier de modelage. Sous une cloche en fil de fer à larges mailles, un lapin vivant est placé parmi les carottes et le thym.

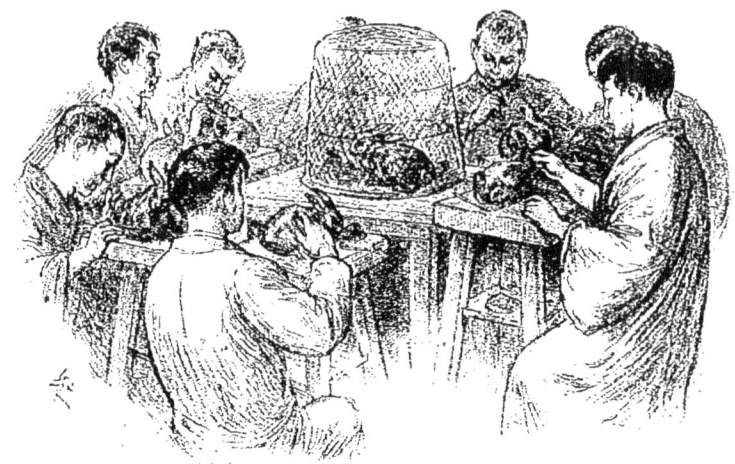

Huit élèves en font une copie en terre glaise. La plupart de ces études témoignent de beaucoup d'observation et d'une recherche bien dirigée.

D'ailleurs, la sculpture, qui alterne avec le modelage, est tenue ici en aussi haute

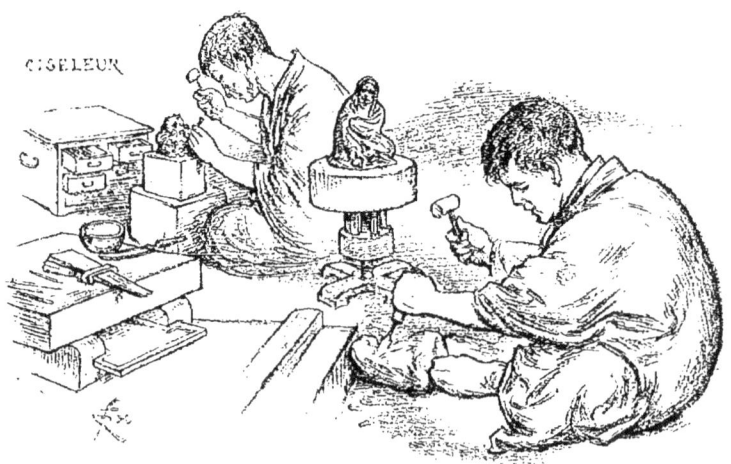

CISELEUR

SCULPTEUR SUR BOIS

estime que la peinture, et il me semble que c'est à la sculpture sur bois qu'on s'adonne de préférence.

L'installation des élèves est fort peu compliquée. Tous, accroupis sur la natte, ayant en main un maillet et un ciseau, attaquent le bloc, maintenu entre les orteils qui leur

tiennent lieu d'étau. Ces tailleurs de bois ont l'attitude des tailleurs d'habits. C'est aussi celle des ciseleurs.

Les deux ateliers affectés au modelage et à la sculpture sont dirigés par des maîtres éminents.

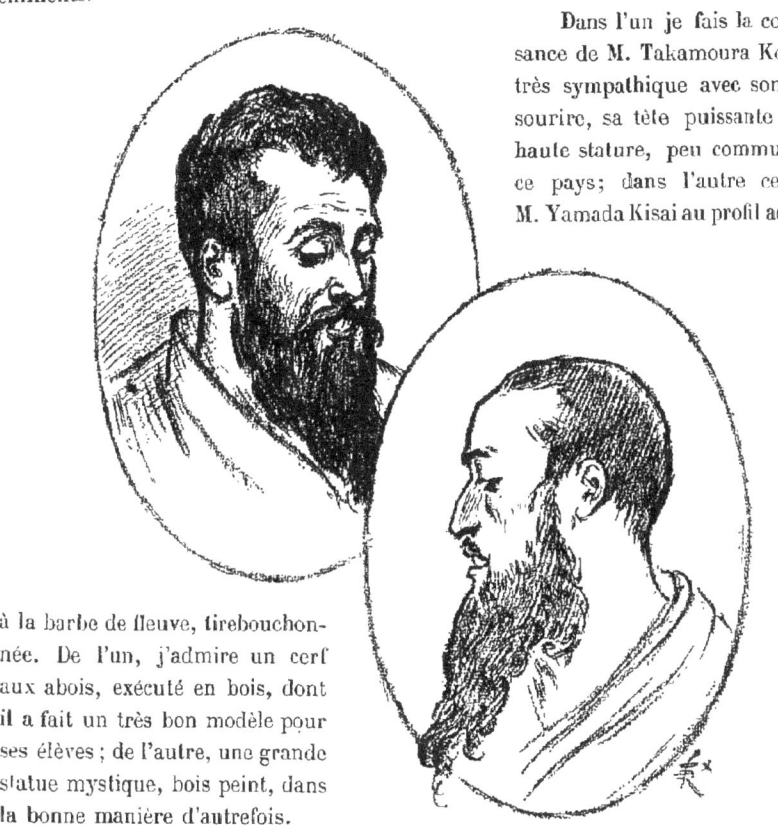

Dans l'un je fais la connaissance de M. Takamoura Ko-oùn, très sympathique avec son large sourire, sa tête puissante et sa haute stature, peu commune en ce pays; dans l'autre celle de M. Yamada Kisai au profil aquilin, à la barbe de fleuve, tirebouchonnée. De l'un, j'admire un cerf aux abois, exécuté en bois, dont il a fait un très bon modèle pour ses élèves ; de l'autre, une grande statue mystique, bois peint, dans la bonne manière d'autrefois.

Après avoir admiré la beauté des menus objets contenus dans la section des laques, il ne me reste plus qu'à visiter le petit musée situé à l'étage supérieur, où sont exposés, à côté des œuvres des professeurs de peinture, quelques bons travaux d'élèves, exécutés à l'huile.

Mais ce ne sera pas sans m'être incliné devant le vénérable M. Kawanabé, maître laqueur. Il est bien japonais, ce vieillard menu, au crâne dénudé, dont le visage souriant, sillonné de rides capricieuses et profondes, dit tout un passé d'art exquis, de manières délicates et probes. Il a ses entrées à la Cour et est attaché à l'école depuis sa fondation.

Elles sont de l'excellent professeur M. Koumé Keitchirau, ces toiles : le *Bois de Fleury en Bière* et *Rivière de Kioto;* et aussi ces trois belles copies du Louvre: *l'Enfant à la grappe*, d'après Luini, et *Deux portraits de jeunes hommes*, d'après

Bellini. Mais c'est lui qui me fait visiter cette petite collection, il passe rapidement devant ses œuvres et ne songe qu'à me faire admirer celles de ses collègues. De M. Kouroda la copie d'une fresque de Luini; un portrait de jeune fille française, grandeur nature; une *Paysanne*, de moindre dimension et encore un *Paysage japonais*, « atmosphère froide de fin d'automne, jeux de lumière bien observés et bien rendus ». Cette appréciation est de M. Koumé, je la retrouve dans une note qu'il me fit passer peu de temps après ma visite, — je n'y contredis pas. De même, il m'affirme que le *Soir d'été*, de M. Fudjishima, professeur adjoint, représentant deux jeunes filles, l'une assise, l'autre debout, au bord du lac d'Ouéno, est « une charmante composition de mœurs modernes japonaises ». Il vante aussi bien le sujet champêtre de M. Asaï, autre professeur adjoint, et déclare que la tête d'homme de M. Harada est « une étude très franche ». Excellent M. Koumé!

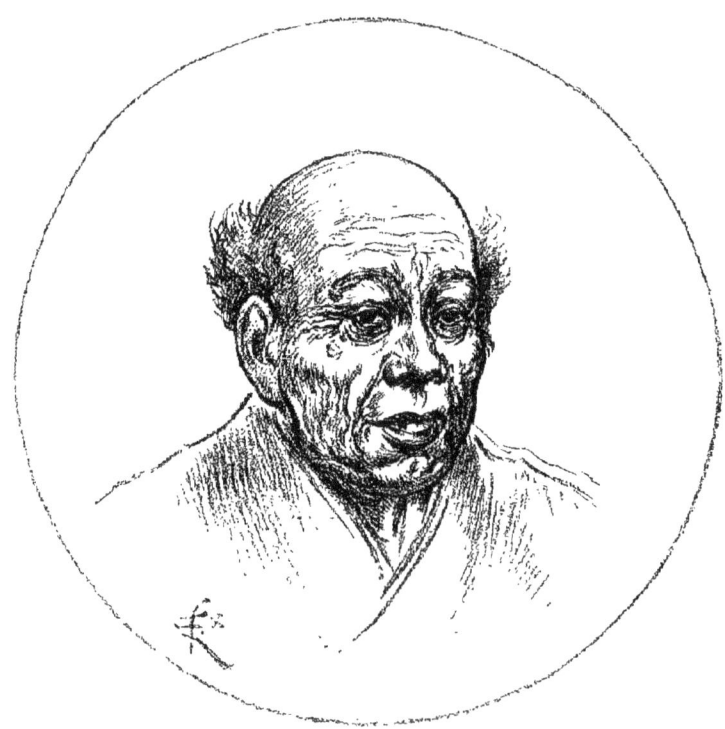

Avec un vrai tempérament d'artiste et quoiqu'il ait dépassé la trentaine, il souffre de ce défaut dont on ne guérit jamais : la timidité, et exagère la modestie. Son pâle visage aux traits fins, avec des yeux profonds de cerf, voilés de mélancolie, qui semblent moins appartenir à un japonais qu'à un poète florentin, est celui d'un tourmenté.

Le doute qui stagnait en son âme s'est accru considérablement à la fréquentation de nos ateliers et de nos salons de peinture. Aujourd'hui il oscille entre Luini et... Caillebotte.

Japonais de race, M. Koumé a des artistes et des poètes parmi ses ascendants, et, pour distraire sa pensée dolente, il traduit en français les vieux bardes japonais.

On sait qu'il n'est pas au monde de littérature où le sexe faible soit représenté plus abondamment, et à des dates plus reculées, qu'au Japon. Il est de Seï, dame d'honneur de l'Impératrice Sada, femme de l'Empereur Ischidjô (995-1008), ce poème du Makoura No-Soshi, dont M. Koumé a traduit les premières pages pour une revue européenne de Tokio, qui n'a eu malheureusement qu'une durée éphémère, sous ce titre : *Ce qui me charme*. « Ce qui me charme au printemps, c'est, à l'aube, — lorsque tout s'éclaire lentement, le ciel, où les montagnes détachent leurs contours nuancés de rose, où les nuages violacés s'étendent en bandes allongées..., etc. »

M. Koumé prise la France jusque dans ses erreurs — jusque dans ses estompes et ses tortillons —, et s'il en parle, son regard s'éclaire d'un bon sourire. Il est peintre, il est poète. Un tel homme mérite d'être aimé.

Pour lui plaire, en quittant cette petite exposition de professeurs et d'élèves dont il m'a fait les honneurs, je veux citer les noms de quelques-uns de ces derniers : MM. Eisakou-Yada, Shirasaki, Y. Yvassa, Kabayashi, Shirataka, E. Wada et R. Kita, représentés par des travaux de sortie, où — ô surprise ! — l'école dite impressionniste n'est pas sans avoir exercé quelques ravages !

Ils feront peut-être parler d'eux un jour.

XIII

L'École libre des Beaux-Arts de Tokio.

(NIPPON BIJITSU-IN KISOKU)

M. Okakura Kakuzo est le promoteur de cette institution, à peine sortie de ses langes.

Il était encore, l'année dernière, directeur de l'école des Beaux-Arts officielle, qu'il dut quitter par suite de froissements personnels, ses tendances, nettement conservatrices, s'étant heurtées à une réglementation nouvelle, à ses yeux trop entachée d'européanisme.

Nous sommes ici sur un terrain brûlant : il y souffle un vent de révolte, qui n'est pas pour nous déplaire, — de réaction aussi, — et avant de s'y aventurer il convient de bien assurer son chapeau.

L'art japonais est un art admirable et si son champ d'observation demande à être élargi, ses méthodes d'enseignement peuvent, aussi bien que les nôtres, aider à son développement. Point n'est besoin de les exclure radicalement pour faire place à d'autres, d'où qu'elles viennent. Vouloir substituer de toutes pièces notre art de peindre à celui des japonais, serait une faute, — j'allais dire un crime.

On ne saurait trop insister sur ce point et j'y insiste puisqu'ici il s'agit d'enseignement.

De ce que les artistes japonais, en vertu de certaines conditions morales et sociales, se sont cantonnés dans la représentation un peu trop exclusive de certains sujets, il ne s'ensuit pas nécessairement que leurs principes soient faux; bien au contraire, puisque dans le cercle restreint des objets qu'ils ont touchés ils ont fait preuve d'une maîtrise incomparable.

Sans doute, il leur manque quelques notions fondamentales, mais l'esprit d'analyse est chez eux extraordinairement développé, jusqu'à leur faire découvrir sur la terre et sur l'onde des attitudes et des aspects — caprices de la vague ou geste d'animal — dont seule la photographie instantanée a pu révéler la formule à nos artistes.

Sans doute il n'a pas été permis aux Japonais d'étudier l'anatomie, et la perspective géométrique leur est inconnue.

Cette dernière constatation, puisée dans l'examen de certaines compositions décoratives, et sur laquelle on a vraiment trop appuyé, mérite d'être prise en pitié et s'évanouit quand on se trouve en présence d'un paysage de Hiroshigué ou d'une scène de mœurs d'Okousaï, de tant d'autres, à qui la perspective dite de sentiment a suffi pour créer d'impérissables œuvres, comme elle suffit à la plupart des peintres occidentaux de nos jours, qui ne se font pas faute, lorsqu'ils ont une *machine* un peu compliquée à *mettre en place*, de recourir aux connaissances spéciales d'un perspecteur de métier.

Il y a quelque vingt ans le Japon fit appel aux lumières de certains peintres italiens — l'Italie est le berceau de Raphaël n'est-il pas vrai? — qui eurent pour mission d'initier les jeunes artistes de Tokio aux lois de la perspective et du clair obscur — *chiaroscuro*.

Les candides Japonais auraient aussi bien fait de demander des leçons de sculpture aux tailleurs de pierre grecs — descendants de Phidias, n'est-ce pas?

D'un de ces Italiens, j'ai vu une aquarelle représentant un escalier de temple entouré de verdure, aux ombres opaques, avec des figures placées sur les plus hautes marches, trop grandes de moitié si on les compare aux figures de premier plan.

Oui, il est admirable l'art des Japonais; il faut le dire bien haut, ne serait-ce que pour apporter quelque réconfort à l'esprit troublé du monde intellectuel japonais, pris dans le tourbillon européen qui menace de tout emporter. Et c'est aux jeunes

gens qu'il faut surtout songer, à ceux qui s'immobilisent dans la contemplation des gloires passées, ou qui, fascinés par l'éclat de nos produits d'art, s'imaginent qu'il leur suffira de prendre le crayon au lieu du pinceau et de remplacer l'eau par l'huile pour nous égaler. Aux uns il faut dire: tout n'est pas à rejeter chez nous. Aux autres : tout n'est pas à prendre chez nous. Et comme la tendance européenne est très en faveur aujourd'hui, je crois sans danger, ne serait-ce qu'à titre d'avertissement, de réserver une bonne part de sollicitude à cette école libre des Beaux-Arts qui s'est donné pour tâche de « conserver et de développer l'art caractéristique du Japon ».

Les moyens d'action dont il est fait mention dans les statuts de la société qui a présidé à sa fondation sont les suivants :

— Instruction des élèves dans les diverses branches de l'art. — Production d'objets d'art variés : peinture, sculpture, décoration architecturale, bronze, laque, et tout ce qui concerne l'art décoratif. — Expositions d'œuvres d'art. — Conférences et lectures. — Publication de livres et de périodiques. — Fournitures de modèles. — Exécution de commandes.

La Société a pour président M. Hashimoto-Gaho, homme d'État distingué, et l'on remarque parmi ses membres le nom de M. Ogatta Gekko, dont les images populaires en couleur sont très à la mode en ce moment, aussi celui de M. Yokoyama Taikan,

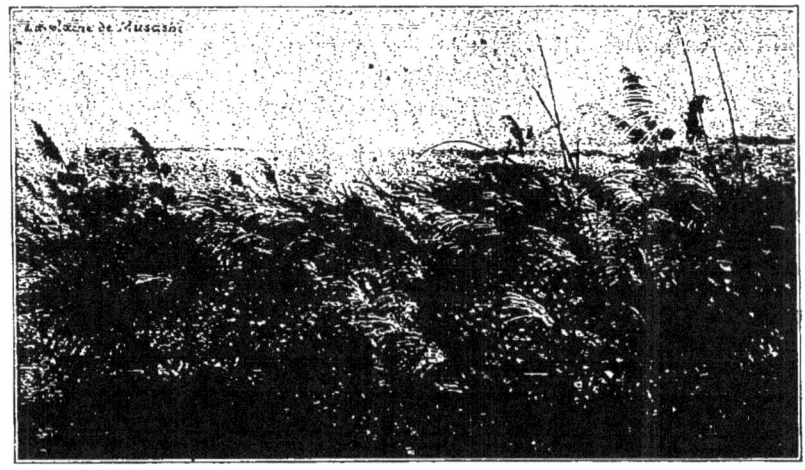

dont les œuvres, exposées à l'école le jour de ma visite, démontrent que l'esprit d'exclusivisme y a ses limites, puisque tout en conservant un parfum de tradition assez sensible, les peintures du jeune maître empruntent beaucoup à la manière européenne. Ce sont, peintes à l'huile sur panneaux de laque de teintes diverses, des natures mortes, des marines et des fleurs, à empâtements quelque peu exagérés parfois, mais d'un puissant effet décoratif. A citer encore M. Hishida-Shunso, avec une charmante aquarelle, la *Plaine de Musashi*.

Les esprits avisés ne manquent pas au Japon qui font bon marché des clameurs intéressées de quelques charlatans trop pressés de proclamer l'art japonais supérieur en tous points.

Ils perçoivent l'exagération. Ils savent que l'art européen s'appuie sur des bases inébranlables, qui assurent sa prépondérance.

Ils savent également que si le bénéfice tiré par l'Occident de la connaissance des chefs-d'œuvre de l'Extrême-Orient est indéniable, il est tout aussi certain qu'il reste au Japon beaucoup à apprendre de l'Europe : ses méthodes, son mode de culture et aussi ses procédés d'exécution, dont néanmoins ils déplorent l'application hâtive et irraisonnée. Certes, disent-ils, pour exprimer de nouvelles idées, il faut des moyens nouveaux, mais il ne suffit pas de s'en tenir à la superficie des choses, et l'adoption irréfléchie de formules neuves est tout aussi pernicieuse qu'est paralysante la copie servile des œuvres du passé.

Il faut, disent-ils encore, qu'il y ait entre les deux civilisations échange d'idées belles et de bons procédés, sans que l'une se laisse complètement absorber par l'autre. Et enfin, ils pensent que s'il est utile d'être renseigné sur les mouvements de l'étranger, il est tout aussi important, sinon plus, d'être exactement informé de ce qui se passe chez soi.

Mettant le devoir dans la recherche ardente des aspirations élevées du pays, pour leur donner satisfaction, ils entendent qu'on l'avertisse des fautes qui font sa faiblesse et que tout en ayant les yeux fixés sur l'avenir, on s'applique dévotieusement à la sauvegarde des vertus qui ont fait dans le passé sa force et sa beauté.

*
* *

Mes tournées dans les écoles étant terminées, il me restait à faire une visite de remerciement à l'amiral comte Kabayama, Ministre de l'Instruction Publique. Elle a eu lieu dans sa demeure officielle, où j'ai donné rendez-vous à l'interprète de la légation de France, M. Sugita.

J'apporte un paquet assez volumineux de photographies et de documents concernant l'enseignement dans nos écoles de Paris — cent cinquante pièces environ.

Le paquet est déballé dans le salon d'attente, à la demande de Sugita, qui me dit en souriant que les gens de cette maison voient partout matière à caution depuis l'attentat dirigé contre le prédécesseur du ministre actuel, en cette pièce même où nous nous trouvons.

Le ministre me reçoit avec son grand air sérieux. Il s'assied à contre-jour à droite de la cheminée et m'invite à m'asseoir en face de lui. Offre de cigarettes accompagnées de la tasse de thé obligatoire, à la japonaise, sans sucre, ou sucré, à l'européenne.

Sugita, debout, traduit la lettre que j'ai à remettre au ministre, qui souligne d'un « hé! » approbatif et plus ou moins marqué, certains passages, suivant qu'il en veut paraître plus ou moins touché.

La lecture achevée, aux remerciements qu'il m'adresse, il ajoute une observation qui ne manque pas de finesse et que Sugita traduit ainsi :

« Son Excellence vous prie de lui faire savoir très sincèrement, et sans crainte aucune de lui déplaire, votre opinion sur les choses que vous avez vues, et de ne pas ménager les critiques là où vous pensez qu'il y en a à faire. Il connaît votre sympathie pour le Japon; il sera tenu grand compte des observations dues à votre compétence ».

Je réponds que je ferai de mon mieux pour justifier sa confiance, dont le témoignage m'honore, et que je ne manquerai pas de lui communiquer le rapport auquel je travaille, dès qu'il sera terminé, étant bien entendu que mes dires n'engagent que moi et qu'il n'y faudra pas chercher l'expression trop exacte des idées généralement admises chez nous en matière d'enseignement.

Sur quoi, nouvel échange de politesses.

Peu à peu, le pli sérieux du visage de cet homme à l'aspect un peu dur s'est détendu. Il y a de la bonté dans ses yeux, qui doivent être terribles dans l'action.

Moustache en brosse, cheveux ras grisonnants ; on en ferait sans grand effort un capitaine des grenadiers du carré de Waterloo, et c'est bien ainsi qu'on se représente le héros du combat naval du Yalu.

Il s'est levé pour examiner les documents que j'ai déposés sur le drap vert de la grande table qui occupe le centre de la pièce, et lorsqu'il arrive aux photographies représentant les bébés de nos écoles maternelles, c'est un père qui se révèle ; il les examine de très près, très longuement et non sans manifester une certaine émotion. Il a, me dit-il, des enfants très jeunes qui vont à l'école.

Longue séance très intéressante. Sugita est content, moi aussi.

UN DERNIER MOT

J'ai sous les yeux toute une série de petits cahiers, qui furent envoyés du Japon, avec d'autres objets, à la dernière Exposition Universelle de Paris, par le Ministre de l'Instruction publique.

Ce sont des travaux d'élèves des écoles publiques de là-bas. Écriture, calcul, géométrie, histoire, géographie, toutes les matières enseignées dans nos établissements scolaires d'Europe sont représentées dans ces cahiers.

Je cueille, dans l'un d'eux, cette narration enfantine d'une petite fille, élève de l'école communale n° 29 de Kioto.

Promenade au Bois des Platanes

Un dimanche après avoir bien travaillé à l'école, je suis allée faire une petite promenade dans le bois de platanes de Harashiyama.

Mes parents m'en ayant donné la permission, je suis partie avec mon petit frère et ma bonne. La vallée était fraîche et la vue très agréable. Les feuilles des arbres rougies par l'automne étaient richement teintées. Sur la route, il y avait beaucoup de promeneurs, et j'ai rencontré plusieurs de mes camarades de l'école qui allaient, comme moi, prendre l'air dans le bois. Nous nous y sommes bien amusés à poursuivre de jolis papillons et à cueillir des fleurettes. Puis, nous sommes rentrés à la maison parce que nos parents nous attendaient pour dîner.

Que j'ai eu de plaisir ce jour-là !

J'ai écrit ces quelques lignes pour conserver le souvenir de cette agréable petite promenade.

« *Signé* : Tané-Osaka — 11 ans 1/2.

Ces cahiers ne nous apprennent pas seulement que le langage des enfant est partout le même, ils nous renseignent aussi sur les méthodes nouvelles adoptées pour l'Enseignement du dessin ; en les parcourant, nous voyons les travaux des élèves de différentes classes des écoles primaires de garçons et filles.

Que les classes soient supérieures ou moyennes, c'est maintenant partout le même genre d'objets qui a servi de modèles à ces malheureux enfants : marmite, casquette, petit banc, etc.., le même « objet usuel » sans expression et sans vie dont on a tant abusé chez nous, mais dont, heureusement, on commence à se lasser un peu. Le pis est que, pour ces études, l'usage du pinceau, cet outil admirable, si souple et si ferme à la fois, l'outil national, n'a pas été conservé. C'est notre crayon mine de plomb, sec, et notre fusain boueux, aggravé d'estompe, dont gauchement se sont servis ces petits Japonais dévoyés.

Comment ne pas souffrir au spectacle offert par un peuple qui semble avoir perdu conscience de sa valeur en art, qui, foulant aux pieds le génie de sa race, s'efface et s'humilie devant le fracas de nos produits..... à l'huile, et s'essouffle à vouloir nous suivre sur notre terrain où il se montre d'une infériorité qui n'a d'égale que la nôtre, quand nous voulons nous aventurer sur le sien ?

Mais, aussi bien chez nous que chez eux, il y a une notion qui échappe à plus d'un.

C'est ainsi que, croyant me faire bien plaisir, un ami m'offrait, il y a peu de temps, de petits paysages d'un artiste de Tokio, aquarelles baveuses, cotonneuses, en manière de chromo, sur papier torchon, parfait spécimen de l'art phtisique qu'on trouve dans un cours de jeunes demoiselles et n'ayant gardé rien de l'accent net et subtil de l'ancienne image japonaise. Et c'est ainsi encore qu'on a pu voir le critique théâtral d'un grand journal parisien partir en guerre contre les licences qu'un auteur s'était permises, en adaptant l'œuvre d'un poète de la Grèce antique, alors qu'il restait parfaitement calme en présence des licences tout aussi haïssables d'un autre auteur qui avait transporté sur la scène un Japon absurde.

Si le Japon semble n'avoir pas droit aux mêmes égards que la Grèce, c'est uniquement qu'on ignore l'un, tandis que l'autre est ressassée.

Cependant de nombreux et remarquables travaux ont été publiés sur cet empire, en Angleterre principalement (1). En France, il a fourni à M. Pierre Loti quelques belles pages, gravement compromises, d'ailleurs, en plus d'un endroit, comme en ce passage de *Madame Chrysanthème* par exemple : « Cette étonnante patrie de toutes les saugrenuités. »

Saugrenue ! cette nature superbe où le pin colossal à la noble allure se marie au bambou capricieux et léger, où, d'un bout de l'année à l'autre, les fleurs étalent leur enchantement ; c'est la neige rose des cerisiers dévalant des collines, ce sont les camé-

(1) Un des ouvrages récents écrits en français, qu'on ne saurait trop recommander, est celui du marquis de la Mazelière : *Essai sur l'Histoire du Japon*.

lias de pourpre, les lis d'or, les graciles graminées dont se parent à foison sentiers et buissons et c'est l'inépuisable variété des chrysanthèmes, ravissant notre Occident qui, jusqu'à ces dernières années, ne connaissait de cette plante qu'une espèce rabougrie et terne.

Saugrenue : cette architecture élégante et grandiose, le Shiro féodal, château fort aux murailles trapues qui plonge dans un fossé aux eaux profondes et découpe sur le ciel sa silhouette tragique ; et ces temples bouddhiques au décor éblouissant, somptueuse demeure de la plus tolérante des religions, où des prêtres, qui étaient de grands artistes, ont, intérieurement, extérieurement et de la base au faîte, accumulé l'or et la soie, le bronze, la laque rouge et noire, les émaux et les peintures, fouillé le bois, sculpté d'inextricables chapiteaux surmontant de lourds piliers, le tout bien digne d'être mis en parallèle avec nos plus belles cathédrales.

Saugrenus : ces fondeurs, ces armuriers, ces orfèvres, ces ciseleurs, ces sculpteurs et ces peintres, à qui l'on doit des œuvres dont les moindres sont arrivées jusqu'à nous et dont il faut voir les plus beaux spécimens sur place dans leur cadre, tels le Daïboutz de Kamakura, colosse de métal doré d'un style si pur, et tous ces objets d'usage courant en ivoire, en faïence, en bronze, etc..

Saugrenus : ces héros et ces héroïnes qui égalent en courage et en vertu tout ce que notre histoire et nos mythologies ont à nous offrir de plus grand et de plus beau !

L'ami ingrat de *Madame Chrysanthème*, en sacrifiant ces choses rares à l'anecdote vulgaire, s'est placé lui-même au rang de ces faux artistes qui n'ont su retenir que le côté platement caricatural d'une civilisation encore si fertile en beautés de tous genres et se sont plu à représenter les Japonais aux prises avec les engins d'importation européenne, étrangers à leurs mœurs et à leurs traditions.

C'est qu'ils ont fait du chemin en quarante ans depuis le jour où M. T. Harris, le représentant des États-Unis débarqua à Shimoda, pour mettre à exécution la convention imposée en 1853 par le commodore Perry.

En ce temps-là, les Japonais, manquant d'informations précises, échangèrent leur or pour de l'argent presque à poids égal !

Aujourd'hui, il en est de même dans le domaine intellectuel et moral.

Jusqu'où iront-ils dans cette voie ? c'est ce que l'avenir nous apprendra. Peuple amoureux de la nature, artiste jusqu'aux moelles, il est permis d'espérer qu'il n'est pas perdu encore pour l'idéal et qu'il aura, lui aussi, sa Renaissance, car il ne reste plus rien de sa féodalité, ni de ce que, par analogie, on pourrait appeler son art gothique. C'est sur le nôtre qu'ont été écrites ces lignes :

« Au moyen âge, nulle trace d'artiste. Le peintre, le sculpteur étaient ce qu'ils
» auraient dû rester toujours, des ouvriers s'acquittant pour le mieux des travaux
» qu'on leur commandait. Le souci de l'originalité, de la personnalité, qui est en
» train de perdre l'art de notre temps, ce vain souci ne les tourmentait pas. Ils ne
» cherchaient pas à faire autrement que leurs devanciers, et s'ils ont fait autrement,
» c'est presque à leur insu, par la seule force inconsciente de leur tempérament
» naturel. »

Ceci, dit pour ce que l'auteur appelle l'« âme gothique », s'applique parfaitement bien à l'âme japonaise.

Aujourd'hui encore, pour qui sait voir, elle trouve à se manifester dans les produits les moindres qui sortent des mains de l'artisan japonais, si imparfaits qu'ils soient, vite faits, à la grosse, avec des matériaux de plus en plus médiocres et visant le marché européen. Le problème de faire quelque chose avec rien, résolu par l'article dit de Paris, semble également avoir trouvé sa solution là-bas.

Cela nous arrive par cargaisons qui rappellent les pacotilles que nous destinons aux peuplades du continent noir, et, dans ces deux cas, le même mépris pour le destinataire préside à l'envoi.

Malgré tout, l'âme japonaise n'est pas morte hypnotisée par la puissance occidentale, elle n'est encore qu'en léthargie, elle se ressaisira un jour. »

Tout n'est pas à rejeter dans les lignes qui précèdent; pour les mettre au point, il suffit d'en écarter quelques appréciations trop sévères, quelques expressions trop vives. Elles furent écrites, il y a plusieurs années, sous le coup de l'émotion produite par la révélation de certains faits accidentels; je m'étais trop hâté de généraliser; j'ai tenu néanmoins à reproduire ce texte sans aucune atténuation à la fin de cette étude.

Peut se tromper qui juge de loin, mais, l'erreur reconnue, il faut la confesser : je ne pouvais laisser passer cette occasion de tout remettre en place.

La pensée d'un Japon amoindri m'étant d'ailleurs insupportable, je dois m'applaudir d'avoir obéi à la sommation de ma conscience m'enjoignant d'aller sur place chercher la vérité.

Non, l'âme du Japon n'est pas morte.

Il n'y a plus qu'à attendre du Temps — qui respecte seulement ce qu'on a fait avec son assistance — la floraison d'un idéal d'art nouveau, qui veut vivre et vivra.

DOCUMENTS

RECUEILLIS PAR L'AUTEUR AU COURS DE SA MISSION

Travaux d'Élèves.

École normale.

Études d'après les modèles : 9 dessins.
Géométrie descriptive : 1 dessin.
L'homme au lion, Cinq points : 48 dessins.
Études à la mine de plomb : 30 dessins.
Exercices gradués : Maniement du pinceau. — Calques. — Copies. — Arrangements d'après lignes maîtresses au tableau : 16 dessins.
Aquarelles sur soie : 3 motifs.

Lycée de Tokio.

Études à la mine de plomb. — Nature morte, monuments et paysage d'après nature : 4 dessins.
Bustes d'après la bosse.
Aquarelles.
Sciences naturelles. — Études de plantes : 2 motifs.
Paysage d'après nature : 2 sujets
Table de classe : 1 épure.

École des Nobles (filles).

Fleur de camélia : à la gouache sur soie.

Écoles des Arts et Métiers.

Chrysanthème, fleurs de cerisier.
Iris, bambou et divers : 48 dessins.
Art décoratif. — Étoffe, bronze, laque, faïences : 27 modèles.
Plateau en fausse laque.
Soie brochée : 11 échantillons.
Études de plantes : 16 aquarelles.

École des Aveugles et des Sourds-muets.

Aquarelles : 6 sujets.

Modèles de Dessins.

I. — Modèles de dessins 18 volumes.
 Cours élémentaire de 1 à 8. — De 6 à 9
 Cours supérieurs de 9 à 16. — De 9 à 12.

II. — Modèles de dessins 3 volumes.

III. — Modèles de dessins 12 volumes.
 Approuvé par M. le Ministre de l'Instruction publique.

IV. — Modèles de dessins 9 volumes.
 Écoles des Nobles (garçons).

 TOTAL 42 volumes.

Notices.

I. — Université Impériale 2 volumes.
II. — École Normale supérieure de garçons 1 —
III. — École Normale supérieure (filles) 4 —
IV. — Lycée de Tokio 1 —
V. — École des Nobles (garçons) 1 —
VI. — École des Nobles (filles) 6 —
VII. — École des Arts et Métiers 1 —
VIII. — École Commerciale supérieure de garçons 1 —
IX. — École Professionnelle (filles) (fondation privée) . 2 —
X. — École Municipale supérieure (filles) 1 —
XI. — Institution des Sourds-Muets et des Jeunes Aveugles . 2 —
XII. — École des Beaux-Arts de Tokio 1 —
XIII. — École libre des Beaux-Arts 1 —
 — Éducation moderne. (Rapport annuel. Enseignement) . 2 —
 — Tableaux muraux 8 —

 TOTAL 34 volumes.

TABLE DES CHAPITRES
ET DES
ILLUSTRATIONS

	Pages.
I. — Université Impériale.	7
I. Femme à moustaches. — II. Piquet consacré. — III. Palette de propreté. — IV. Mode de transport des enfants (Aïnos).	8
II. — École normale (garçons)	9
En route pour l'école.	9
Les Cinq points.	10
Casquette d'uniforme	11
Buste antique et bustes japonais.	11
Le Pavillon des lutteurs	12
III. — École normale (filles).	13
L'orgue. — Jeux de balle et de raquette.	14
Le déjeuner des élèves.	14
École enfantine.	15
La leçon de choses de Mlle Hassé.	15
Les petites mains se lèvent.	16
Leçon d'écriture	16
Couture et boîte à ouvrage	16
Leçon de lecture	17
Travaux d'élèves : pliage, découpage, piquage.	18
Dessin copié.	18
Travaux d'élèves : fleurs et oiseaux	19
M. Haraki, professeur de dessin.	20
IV. — Lycée de Tokio.	21
Chevalet pupitre pour le dessin à vue	21
Table pour le dessin d'architecture.	22
V. — École des Nobles (garçons).	23
Casquette d'uniforme	24
Gymnastique.	24

	Pages.
VI. — École des Nobles (filles)	25
Dessin au pinceau	25
Élève vêtue à l'européenne	26
Koto	26
Modèle de table	27
Objets anciens	27
Dessin de M^{lle} Shimoda	27
Cours de dessin européen	28
Au bout du jardin (M^{lle} Shimoda)	27
La cérémonie du thé	30
Arrangement des fleurs. — Premiers principes	31
Composition. — Indécision. — Correction. — Satisfaction	31
Conseils du maître	32
Exposé de principes	32
VII. — École des Arts et Métiers	33
Bronze	33
Tapis	34
VIII. — École Professionnelle libre (filles)	35
Fleuristes	35
Brodeuses	35
IX. — École commerciale supérieure	36
X. — École municipale supérieure (filles)	36
XI. — École des Sourds-Muets et des jeunes Aveugles	37
Allégorie	37
XII. — École Impériale des Beaux-Arts de Tokio	39
Grande salle d'études	40
Coin d'atelier	40
Modèle vivant (homme)	41
Modèle vivant (femme)	42
Les sept herbes du printemps	42
Lapin en cage	43
Sculpteurs sur bois	43
Ciseleur	43
M. Takamura Ko-Oun, professeur de sculpture	44
M. Yamada, professeur de sculpture	44
M. Kawanabé, maître laqueur	45
XIII. — École libre des Beaux-Arts de Tokio. (Nippon Bijitsuin.)	47
M. Okakura-Kakuzo	47
La plaine de Musashi d'après M. Hishida-Shunso	49

www.ingramcontent.com/pod-product-compliance
Lightning Source LLC
Chambersburg PA
CBHW071434220526
45469CB00004B/1523